社区（老年）教育系列丛书

中国山水画技法

主 编　李向平

郑州大学出版社

图书在版编目（CIP）数据

中国山水画技法／李向平主编. —郑州：郑州大学
出版社，2023.6
（社区（老年）教育系列丛书）
ISBN 978-7-5645-9642-2

Ⅰ．①中…　Ⅱ．①李…　Ⅲ．①山水画-国画技法-
中老年读物　Ⅳ．①J212.26-49

中国国家版本馆 CIP 数据核字（2023）第 053060 号

中国山水画技法

ZHONGGUO SHANSHUIHUA JIFA

选题策划	孙保营　宋妍妍	封面设计	王　微
责任编辑	张卫明	版式设计	陈　青
责任校对	陈　思	责任监制	李瑞卿

出版发行	郑州大学出版社	地　址	郑州市大学路 40 号（450052）
出 版 人	孙保营	网　址	http://www.zzup.cn
经　销	全国新华书店	发行电话	0371-66966070
印　制	河南美图印刷有限公司		
开　本	787 mm×1 092 mm　1/16		
印　张	11.25	字　数	127 千字
版　次	2023 年 6 月第 1 版	印　次	2023 年 6 月第 1 次印刷
书　号	ISBN 978-7-5645-9642-2	定　价	72.00 元

社区(老年)教育系列丛书

编写委员会

《中国山水画技法》

作者名单

主　编　李向平

副主编　于春霞　梁明利

编　委　（以姓氏笔画为序）

于春霞　李向平　张旭月

赵欣冉　梁明利

序

中国绘画丰富多彩,在漫长的过程中确立了自身的文化价值和历史地位,形成了宫廷画、民间画和文人画三大系统,它们既相互独立,又相互影响、相互渗透,促进了中国画艺术体系的形成。

南朝宋时,宗炳的《画山水序》不仅提出了圣人与道及山水审美的关系,如"夫圣人以神法道,而贤者通;山水以形媚道,而仁者乐",而且提出了著名的透视法则:"竖画三寸,当千仞之高;横墨数尺,体百里之迥。"同代的王微在《叙画》中提出了"望秋云,神飞扬;临春风,思浩荡"的怡情说,这表明山水画的高度发达与成熟,绝非是对自然审美的产物,而主要是道家、玄学思想影响下的产物。隋代展子虔的《游春图》,是青绿山水的开山之作。创造山水画金碧辉煌时代的是大小李将军。李思训以《江帆楼阁图》标一变之法,据说其笔墨达到了"夜闻水声"的通神境地。其子李昭道"变父之势,妙又过之"。二李的青绿山水影响百代,堪为北宗之祖。

山水画"外师造化,中得心源"(唐·张璪),探幽入微,体悟意蕴,使得画意诗情、笔墨技法皆可读,且有求真化俗之功。画圣吴道子长于宗教人物画,在山水画方面创造出以线为主的写意画风。

朱景玄在《唐朝名画录》中记载:天宝年间,吴道子与李思训同在大同殿画嘉陵江山水,李"累月方毕",吴"一日而成"。王维的重大影响在于他的"破墨山水",即以墨加水调成浓淡不同的层次,用于渲染,代替青绿设色,启发了后世各种皴法的出现。明末董其昌尊其为"南宗"始祖。在荆浩、关全开辟北派山水的同时,董源、巨然开辟了南派山水,表现山石质感与结构的皴法得到发展,水墨山水至此高度成熟。北宗的李成,气象萧疏、烟云清旷、毫锋颖脱、墨法精微,独擅"寒林"平远风格。他的卷云皴和平远烟云不仅陶醉了许道宁、郭熙、王诜,对以枯木竹石为立意的文墨山水亦为法师。南宋以来江浙地区曾经涌现了南宋院体、浙派、松江画派等知名山水画派。南宗之法也是观察自然的结果,六祖惠能以来,南禅的美学思想渐成主体。虚空明镜的审美意趣,淡若似水的逸品追求,娱情遣性的为己抒发,一时成为士者的观照。董源以江南景色为画图,开"平淡天真、融浑静穆"的南派师法,可称五代以来皴法体系的集大成者。

宋元文人画兴起,以米友仁为代表的米家山水,利用墨与水的渗透形成模糊效果,以表现烟云迷漫、雨雾空蒙的江南山水。元四家黄公望、王蒙、倪瓒、吴镇追求笔墨,抒写个人心中逸气,营造寂静、淡泊的审美氛围。明清则以吴中画派和"四王"(王翚、王鉴、王时敏、王原祁)"四僧"(朱耷、石涛、弘仁、髡残)最为杰出。

近代,由于"西学东渐",外来艺术对中国美术产生了深刻的影响,迫使中国画家从另外的角度完成了对中国画自身的审视、改造和创新。徐悲鸿、林风眠、刘海粟、傅抱石、潘天寿、李可染诸先生则

容纳西学、发古出新，注重写生，堪为时代表率，中国山水画彰显出更加巨大的文化魅力和精神价值。

李渔在《芥子园画传》序中谈到，只是欣赏别人的画仍不如自己能画。别人画的妙处，是从外部给予美感。自己画的妙处，则是由内心而生。山水画家在山川游历，仰观峻岭飞泉，俯察百川村郭，跋涉于艺术与自然之间，倾听前贤之歌，心悟山水之韵。今人通过学习古代山水的"载道"传统，学习当代"写生"的创造思想，从身边寻常景物画起，亦可为人生带来全新的审美体验。《中国山水画技法》适逢出版，是为序。

王西军　教授

2023 年 6 月

前　言

教育是民族振兴、社会进步的基石，是提高国民素质、促进人的全面发展的根本途径。继续教育是面向学校教育，发展所有社会成员的教育活动，特别是成人教育活动，是终身学习体系的重要组成部分，老年教育是全民终身学习体系的一个不可缺少的重要环节。

随着我国人口老龄化加速，老年人已经成为当今社会人群的重要一部分。社会发展迫切需要老年人继续学习，提高老年人自身素质，缓解社会压力，同时老年人自身也要求与时俱进，不断接受新鲜事物，提高晚年生活质量，于是老年教育应运而生。为贯彻落实《国家职业教育改革实施方案》和《中共中央国务院关于加强新时代老龄工作的意见》，落实职业院校实施学历教育与培训并举的法定职责，加强新时代老龄化工作，更好地服务当地社会需求，大力弘扬中华民族孝亲敬老传统美德，促进老年人养老服务、健康服务、社会保障、社会参与、权益保障等统筹发展，使职业教育与社会发展需求对接更加紧密，老年大学和社区教育方兴未艾。

老年教育的发展，离不开优秀图书的重要支撑，作为老年大学建设工作水平的重要载体之一，图书在高等教育教学、学习工具等诸多方面发挥着重要作用。图书建设的水平，直接影响着教学质量和办学水平，图书实现规范化建设是老年大学发展的基石。《中国山水画技法》是由郑州电力职业技术学院承担的河南省2021年度老年教育课程资源立项项目（项目编号：豫教〔2021〕58442）之一。本书主要有以下特点：

首先，本书主要面对老年大学的学员和一般读者，丰富老年人的精神生活，提高他们的自身修养，促进老年人的身心健康，增进社会和谐。技法理论部分简明扼要、图片清晰，为老年学员的学习提供便利。

其次，老年大学的山水画教学是专门为满足老年朋友对山水画的喜好而进行的专业教育，它不同于普通高等艺术院校的专业山水画教学，图例、技法难度均适中，以激发老年朋友的学习兴趣为主。因此，在编写本书时，我们摒弃了以往老年大学山水画教材的纯技法性，把理论与技法结合起来，增加了品鉴赏析的内容，不但说明"怎样画"的问题，而且说明"为什么"的问题，使理论有出处，技法有来由。

再次，在编写过程中精选了大量图片，图文结合，更加直观易懂。同时，广泛吸纳传统经典和学术界的部分学术成果，以扩大学员的知识面、增强学员的体悟能力、真正提高学员的专业能力为目的。本书是老年朋友学习书画的好助手，同时也是其他书画爱好者

自学的好范本。本书由李向平任主编;于春霞、梁明利任副主编;张旭月、赵欣冉任编委。全书最后由李向平统稿。

本书在编写过程中,查阅、参考、引用了一些相关的著作及图片,由于编者学识水平有限,时间仓促,未能一一注明,书中可能存在疏漏之处,敬请广大读者批评指正,以便修订时加以完善。

编者

2023 年 6 月

目 录

第一章
中国山水画概述

　　中国山水画(以下简称山水画),是以山川自然景观为主要描绘对象的中国绘画形式,是中国画分出的一支绘画门类。山水画在中国画的画种中虽然出现略晚,然而影响最为深远。山水画有延续千年的文脉,是士大夫文人画的核心部分。宋代以来几乎所有重要的文人画论都是以山水画为讨论重点的。甚至可以说,山水画是中国画乃至中国视觉文化最为精深博大的一部分。尤其是明中期董其昌"南北宗论"影响深远,几乎占据此后三百年画论主流,直到清"四王""四僧"的出现。

　　中国传统山水画按画法风格可分为青绿山水、金碧山水、水墨山水、浅绛山水、小青绿山水、没骨山水等。在传统山水画中,青绿山水形式始于魏晋南北朝时期,到隋代发展成为独立的绘画门类,到唐朝中期时工笔大青绿山水的艺术形式达到鼎盛时期。金碧山水画始于盛唐,历经一千多年的发展,尤其是近现代以来由于张大千、何海霞等大家的实践、创新与推进,形成了工致严整、色彩浓郁、清新沉稳、气质优雅的风格语言,成为中国山水画中一支重要的流派。

第一节　山水画的发展历程

山水画出现于战国之前,经东晋顾恺之后开始发展,后历经南北朝至隋唐,以隋代展子虔《游春图》为标志,山水画从作为人物画背景的陪衬地位,进而发展成独立的绘画门类,这是山水画的初始时期。后经五代、北宋时期趋于成熟,宋、元两代达到巅峰,明、清则流派林立。

一、萌芽时期

萌芽时期指的是中国最早的山水画作。隋代以前的山水画,由于年代久远,现我们仅能从一些人物画中窥见一斑。早期绘画的主要描绘内容为人物,山水树石作为人物画故事背景穿插其中,一直是处于一个"人大于山,或水不容泛"的时期,具有浓厚的装饰性、古拙性。后有宗炳在

图1-1　女史箴山岳图(局部)

([东晋]顾恺之)

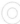

《画山水序》中提出"畅神"的思想,为以后的山水画创作提供了明确的思想观念,山水画从诞生之初便摆脱了人物画"成教化,助人伦"的伦理羁绊。萌芽时期的山水画,可以说是处于一个理论先于实践的阶段。

二、隋、唐时期

隋、唐是山水画走向成熟的时期。隋代短短的三十多年,在山水画作上有着继往开来的作用。董伯仁的台阁,郑法士的飞观层楼,界画开始兴起。最重要的是后来被认为"唐画之祖"的展子虔。展子虔的《游春图》,一变六朝墨勾色晕法,而开青绿山水之先河。唐代山水画有多种风貌,金碧青绿与水墨挥洒并行,

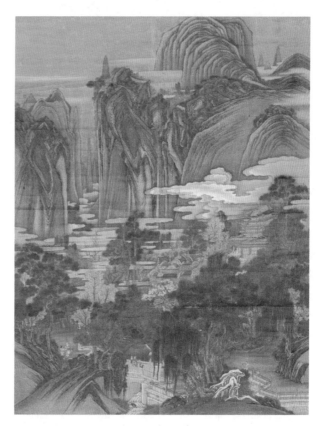

图1-2　仙山楼阁游仙图([唐]李思训)

山水画家日益增多。唐代山水画,以吴道子线描水墨为一派;以李思训、李昭道父子为代表的勾线填色、描金的大青绿为另一派;以王维为代表的勾线、渲淡的水墨为又一派。山水画在唐代出现

了繁荣局面,流派多、风格异,所创造的勾填、勾染、水墨诸法,为皴法的产生打下了基础。吴道子以人物画大家兼写山水,又创水墨写意的"一体",后来的王维、郑虔、王墨等一批画家,各逞其长,水墨画开始和工细巧整的青绿山水并驾齐驱,并逐渐呈现出后来居上的趋向。

三、五代、两宋时期

五代、两宋是山水画空前繁荣的时期。五代荆浩及其弟子关仝将勾填、勾染法变成了皴法,这是山水画技法的大变革,起到了继往开来的作用。宋代山水画家辈出,分派很多,各有专长和创造,达到山水画的鼎盛时期,其中最有创造性、最有影响的,是与董源并称"北宋三大家"的李成、范宽,以及米芾、"南宋四家"(李唐、刘松年、马远、夏圭)。此外,青绿山水有赵伯驹的复兴,两宋画院也有各种风格,竞芳一时。北宋的李成、范宽、董源创造的刮铁皴、披麻皴、雨点皴,以及郭熙的云头皴等皴法,是山水画发展史上的一次质的飞跃。米芾及其长子米友仁创造的落茄皴(米点),使文人画更趋成熟。北宋画家王希孟,用勾勒画轮廓,间以没骨法画树干,用皴点画山坡,丰富了青绿山水的表现力。南宋马远、夏圭(作品见图1-3)创造的大斧劈皴、拖泥带水皴,继点、线皴法之后又开始了面皴的尝试。至此,山水画的表现手法之一的"皴法",技法已臻于完备。

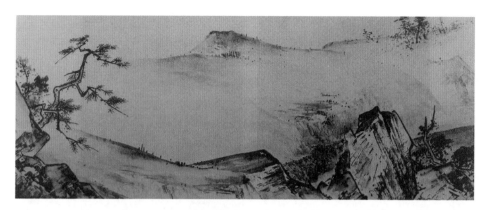

图 1-3　溪山清远图（［南宋］夏圭）

四、元代时期

元代是阶级矛盾、民族矛盾十分尖锐的时期，画家学道、参禅，"卧青天、望白云"，寄情山林、"以画为寄"，这使他们不仅获得了生活的根底，还将感情凝注于绘画之中，所创造的"意笔披麻皴"、细密苍润的"牛毛皴"、线面结合的"折带皴"，是山水画史上又一次大变革、大飞跃，山水画获得了突出的发展。文人画强调抒发主观情趣，提出"不求形似""无求于世，不以赞毁挠怀"，不趋附社会大众的审美要求，借绘画自鸣高雅，表现闲情逸趣，涌现出难以数计的文人画家和作品。文人画注意笔墨情趣及与诗文书法相结合的题跋。此时期具有代表性的画家中，既有被正统文人画奉为典范的赵孟頫，还有使文人山水画达到最高水平的"元四家"黄公望（作品见图 1-4）、吴镇、倪瓒、王蒙。赵孟頫标新立异，主张以书入画，使山水画向文人画方向前进了一步，与两宋双峰并峙。

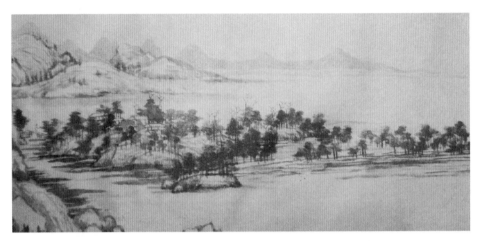

图1-4　富春山居图卷(局部)(〔元〕黄公望)

五、明、清时期

明代是山水画的衰微期,因脱离生活而少有建树,守成是一代画风。"吴门派""浙派"如此,晚明的董其昌也是如此。结果却是门户渐盛,画风日下。明代的山水画,大体可分为三个时期、三大系统:

(1)嘉靖以前"浙派"大盛。此派以南宋院体为基础,戴进为创始人。时吴伟创"江夏派",画风与浙派为近。

(2)明代中期到万历年,以文、沈为代表的"吴门派"得势。

(3)晚明时期董其昌等推崇董巨,以南宗旗帜相号召,贬责浙派。

清代是阶级斗争、民族矛盾激化与深入的时期,绘画受各种意识影响,表现错综复杂。以"四王"(王时敏、王鉴、王翚、王原祁)为代表的保守派,因袭成风,而乏创造。以石涛、"扬州八家"为代表的革新派,一扫临古之风而开写生创作之新径。他们独抒个性、立

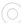

意新奇、不拘一格、技法多变,这是山水画的一次大变革。清末海派大师任伯年,则融汇中西画风有所创新。

六、近现代、当代时期

晚清、民国时期是动荡的时期,面对西方文化的强劲冲击,中国的山水画也悄然地发生着变化。即使在这动荡的时期也出现了一些著名的山水画家,如吴淑娟、顾麟士、黄宾虹、张大千、冯超然和郑午昌等。其中民国时期的海派山水画家,对于山水画历史进程都有着重要的影响。

新中国成立后,党的正确的文艺方针使中国画获得了日新月异的发展。画家以饱满的热情投入生活之中,提出"时代变了笔墨不得不变",他们以技法与感情创造出无数反映时代精神的画卷,如李可染的《层林尽染》,傅抱石、关山月的《江山如此多娇》等。在改革开放的今天,青年一代的山水画创作更有长足的发展,有继承、有创新,百花齐放、百家争鸣。

第二节　山水画的特征和意义

中国山水画的特征和意义,主要体现在精神内涵上,旨在传递中国的智慧与哲学,它以笔墨为基础,以意境为宗旨,倾注画家的思想和才情,进而寓情于画、以画言志、以画抒情。千百年来,山水画不断地在诠释着中国文化的博大崇高,不断地演绎着中国传统

文化的生命力。作为古老东方艺术的代表，中国山水画其实就是中国的历史社会和中华民族的人生观、价值观的反映。

一、山水画的意境

山水画的特点主要是注重意境，"笔墨"是中国画艺术表现的最大特点，山水画以笔墨气韵胜，以笔为骨，以墨为魂。传统的山水画格调雅致，讲究气韵，在方寸之间彰显精神。

潘天寿先生说："艺术之高下，终在境界。境界层上，一步一重天。"（其作品如图1-5所示）当生命之流随着自然循环变化，"天地与我并生，万物与我为一"，山水审美情怀便达到"物我同化"的超然。

（一）穿越时空的"旷境"

古人作画要求贴近自然，志趣高尚，才是画家追求的艺术境界。画家们"要观古今于须臾，抚四海于一瞬"。表现画外的意象

图1-5 晴峦积翠（潘天寿）

就需要突破具象的束缚和无限性时空的界线。时间的节奏率领着空间方位构成了中国古人的观念。宗白华先生所说的"时空"意识一体化之艺术境界,是对民族审美文化特质的界定,其境界的最佳状态是时间的跨越及空间的包容。宇宙的壮阔豪迈,显示出一种生命的力量和激情,开辟了前所未有的"崇高"的美学境界。庄子所谓"天地之大美",赋予自身世界一种超越时空的精神力量。山水画的"空间"处理还注重在"咫尺之内,而瞻万里之遥;方寸之中,乃辨千寻之峻"的心理与物理透视,充分体现了山水画的散点、多点、动点的透视画法。画面才得以无限地延展,真正体现出中国画家"不远不足以为广阔"的"时空一体化"审美胸怀。山水画不仅"笼天地于形内,挫万物于笔端",更以"期穷形而尽相"的形态来表现超越时空的宇宙"旷境"。

(二)情境交融的"灵境"

山水画提倡画其景,更要画其情、画其灵性,只有得山水之灵性才能得山水画之真谛。"凡画山水,最要得山水真性情",其来源于"自然的蒙养"和"生活的锤炼"。刘勰在《文心雕龙》中说:"登山则情满于山,观海则意溢于海。"人与自然和谐的沟通,可带给人一种情绪和心境。山水画是在笔下灌注一种纯真的生气,一种天地间的真气,从而达到"物心灵化"的性情之境。王国维在《人间词话》中说:"境非独谓景物也。喜怒哀乐,一人心中之一境界。"中国山水画是世界上最心灵化的艺术,画家写山川草木、云烟明晦、云山绵邈,化自然实景为情意的虚境,使心灵具象化,自然的山川林

木就成了画家抒写情思的媒介,山水画家竭力追求的即是以心灵映射宇宙万象之情景交融的艺术"灵境"。如图 1-6 所示。

图 1-6　潇湘奇观图([北宋]米友仁)

(三) 静观自得的空明"妙境"

"静观自得"是人生之至境。这个静是鸟鸣山幽、泉水叮咚甚或如"天籁"的自然之宁静。清初画家龚贤为"金陵八家"之首,将造化、己心玄机以逸趣迸出的笔墨,画出了一种"清""静""深""厚"的山水之境,境界之高,如同"不食烟火人,长啸于千仞之冈,濯足于万里之流",营造出一个梦幻般的宁静世界,达到了一种大美的极致。如图 1-7 所示。

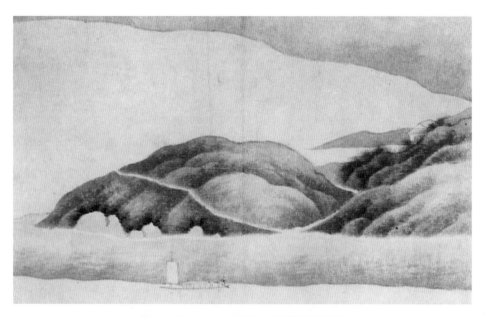

图 1-7　山水册页([清]龚贤)

（四）诗画交融的"美境"

宋代画家郭熙在《林泉高致》中表述"画意境界"时说:"诗是无形画,画是有形诗。""意境"则更是"情与景会,意与象通",融作者的诗心、诗境与画景的境象。"诗者,天地之心","画者,自然之心"。王维在《山水论》中将山水之神称为"气象",往往皆是"含情而能达,会景而生心,体物而得神,则自有灵通之句,参化工之妙"。苏东坡曾赞:"味摩诘之诗,诗中有画;观摩诘之画,画中有诗。"山水画以诗意的文人情怀表达着文人和士大夫们寄情山水的品逸与高格。诗助画意,画即与诗构成诗画互动的"美境"。如图 1-8所示。

图1-8　山水册页之一（［明］沈周）

（五）笔精墨妙的"化境"

古人云："画之于人，各有本性，笔精墨妙，不知所然。"中国山水画追求道家素朴自然、简淡肃静的艺术精神，多以水墨表现为主，以色为辅。清代画家方薰说："笔墨之妙，画者意中之妙也。"黄宾虹曾说："国画艺术的最高境界，就是要有笔墨。"山水画以笔为骨，诸墨荟萃，五笔七墨，元气混茫，冥心玄化，一片天机。山水画"浑厚华滋"的笔墨形态，深刻地折射出绘画中所蕴涵的民族文化精神和"江山本如画，内美静中参"的美学取向，营构出一个又一个"出神入化"、惊世骇俗的山水境界。山水画描绘的是真正的宇宙自然，其理性之纯，是返璞归真后的艺术真实，其境界之美是山水

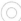

画家的个性与灵魂传达出的生活神韵,其画学之深,圣经贤传,诸子百家,无不相通。如图1-9所示。

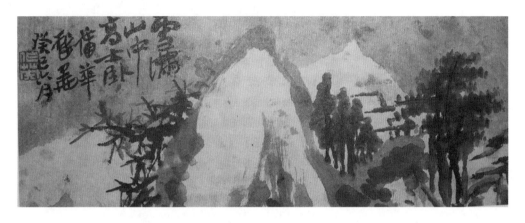

图1-9　雪满山中隐高士([清]蒲华)

二、山水画的情趣

文人"雅趣"表现中国文人理想化的境界,水墨画的纸上烟云恰好抒发了古人那种"卧游山川"的审美情趣,小青绿、重彩画则显得色彩非常明丽,给人一种清新典雅的效果。意境也非常深幽,曲折含蓄,虚实相映,展现的是一种轻松宁静的自然状态。有的画中出现有松、竹、梅,这三种植物被世人称为"岁寒三友",从古到今,松、竹、梅象征着坚韧不拔的人物形象。而山水画中的水村山郭、渔樵耕读等这些近乎符号化的寓意形象,有时候也是为了寄寓文人高洁的志向和归隐的淡泊心境。如图1-10所示。

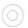

图 1-10　山水册页之二（[明]沈周）

三、山水画的哲学

　　西洋风景画是建立在光学和焦点透视学基础上的一门科学。中国的山水画区别于西洋风景画,中国传统哲学是山水画的灵魂,山水画是写心的艺术。文人画画法与书法相通,绘心合于文心。山水画是中国画的一个有特色的分支,山水画强调平远、高远和深远,运用散点透视法,平远如同"漫步在山阴道上",边走边看,焦点不断变化,可以画出非常长的长卷,括进江山万里;高远如同乘降落伞从山顶缓慢下降,焦点也在变化,从山顶画到山脚,可以画出立轴长卷;深远则运用远近山的形态浓淡对比,画出山谷深邃的效果。

山水画的审美牢牢地附庸于中国传统文化哲学观念之中。这个特性从它诞生之日和剥离之时就已经确定。在此之后虽然历经了山水画意境领域的发展，例如从五代十国、北宋"宽泛自由"的"无我之境"，到南宋"残山剩水"的"诗意追求"，再到元、明、清关注笔墨个性特点的"有我之境"等三个阶段的飞跃（王国维提出的三个维度之境，可谓是囊括了中国古代大部分山水画的发展过程），然而无论如何演变，皆没有因此改变中国山水画依偎于传统哲学文化的审美态势。

魏晋南北朝时期，道教繁荣、玄学兴盛。道教崇尚老庄之说，追求"无为而无不为"的精神。玄学是由春秋时代诸子百家中道家学派发展而来的一种哲学学说，道可以存在于大到宇宙之际、小到一花一草之中，道教最具代表性的理论则存在《老子》《庄子》和《易经》之中。山水画众多名人大师，许多皆和"悟道""修行"有着不解之缘。因此，中国山水画的审美意义和中国的传统哲学观念有着颇深的联系。如图1-11所示。

图1-11　看云图（陆俨少）

四、山水画的审美

"以形媚道"是中国山水画的审美观,然而"圣人以神法道"。这就要通过人的本体精神效仿宇宙之道。怎样通过大自然山水之形来感受宇宙之道?仅仅表现客观对象的外形是不足以达到效果的。这就需要艺术家在勾勒自然风景的时候步入一种解衣磅礴、忘乎所以的境界。艺术家想要传达出这种效果,则不限于特定空间和时间的自然风景,通过笔随神走、墨随意化,就可以体现出艺术家的主观精神。正因如此,山水画的价值辨析犹如谢赫"六法"的"气韵生动、骨法用笔"之精髓,通常把变幻莫测的笔墨摆在第一位置。另外,艺术家在运用笔墨样式"师造化"的同时,亦会主动宣泄自己的心境,达到"本我"的境地,至于每个人有不同的笔性,全赖个人先天和后天所产生的精神气质的迥异,从而在创作过程中产生严谨、豪放、轻重、浑厚、干枯等笔墨的个性特点。这对于拥有丰富阅历的人来说尤为突出。古往今来,石涛的狂放不羁、八大山人的简洁怪奇、南派的清秀空灵皆是经典的笔墨特征反映。总之,笔墨凝聚了山水画审美重要的价值取向。

五、山水画的意义

(1)山水画从人物画背景的从属地位独立出来,成为一门画科。在魏晋南北朝时期,山水画技法还处于起步阶段,作为山水画大师的宗炳却已经书写了具有跨时代意义的探索山水画画论的

《画山水序》。在他的文章中,山水以唯美的外在表现出"道",那么通过精神效仿宇宙之道的人,自然就乐在山水。这本画论从某种程度上赋予了山水画独有的审美意义。山水画相较于西洋风景画而言,两者的艺术审美准则与视觉传达标准有着天壤之别。最初描绘的山水形象是作为人物画的补景出现,从顾恺之的《洛神赋图》和《女史箴图》中,我们可以看到峰、石、云、水、树的简单表现。到了隋代展子虔的《游春图》,第一次将山水作为专项内容搬上了中国画的表现舞台,后逐渐发展成为独立的画科——山水画。山水画以山为德、以水为性,从山水画中,去体味中国画的意境、格调、气韵,再没有哪一个画科能像山水画那样以悠远的意境给人们以更多的情感寄托。

(2)山水画样式的成熟与演进发展,寄托着中国人的山水精神。山水画虽分南北宗,却有一些不同的风格特点。流派不同,各有妙诣,扬长补短,所造也深。前人论宋元画风,说宋人作画惨淡经营,元人始创散体,初无定向,随勾随皴;宋人尚理、尚体、尚法,元人尚意尚趣;宋人重骨力,元人多风雅;宋人重墨,元人重笔;宋画密,元画疏;宋人浑化,元人疏峭等。

师古人之迹,更师古人之心。从古人入,从造化出。石涛在《画语录》中说:"古人之寄兴于笔墨,假道于山川,不化而应化,无为而有为,身不炫而名立,因有蒙养之功,生活之操,载之寰宇,已受山川之质也。"所以古人也好,造化也好,而主宰在"我",画吾自画,自有我在,也就抓住了山水画寄情写意特质的核心。

天地有大美而无言。雄伟奇峻的山川,没有人或人文建筑出

现在画上,则显得荒凉;亭台楼阁、小桥流水,更是民族生生不息的表现。从唐朝开始,中国的山水画开始分为南、北两派。北派的创始人是唐代画家李思训,他发明的大斧劈皴法,画中重用色彩,浓墨点苔上也用鲜亮的石青敷色,非常适合表现北方阳光灿烂、峭壁高耸的山峰。宋代的画家张择端、李唐、马远、夏圭等继承了他的风格,形成一种派别。南派以被评作"诗中有画,画中有诗"的著名诗人王维为滥觞,米家云山多用"米点"墨色表现蒙蒙细雨中的江南丘山,元人山水画画格高逸。明、清时期,山水画家大多崇尚摹古,不再观察自然,从临摹古画技巧入手,注重书法、印章、题跋以及构图程式。

直到近代,山水画又重新发展,新一代大师如黄宾虹、李可染(作品如图 1-12 所示)、张大千、傅抱石、关山月等人吸收西方绘画理论,深入观察自然,创作自己的风格,使山水画重新注入生气,将山水画发展到一个新阶段。尤其是关山月和傅抱石为人民大会堂合作的《江山

图 1-12　写生(李可染)

如此多娇》开创了国画巨幅山水的先河。现代又出现许多表现性题材的年轻山水画家,用国画技法描绘黄土高原、秦岭、太行、西北大漠、西藏雪山、热带雨林,甚至境外各国的风景。山水画出现一个全新的局面。

第三节　山水画的分类

山水画是以山川自然景观为主要描写对象的中国画。在魏晋南北朝已逐渐发展,但仍附属于人物画,在整幅画中以背景衬托居多;隋唐始独立,如展子虔的设色山水、李思训的金碧山水、王维的水墨山水、王洽的泼墨山水等;五代、北宋山水画大兴,作者纷起,如荆浩、关仝、李成、董源、巨然、范宽、许道宁、燕文贵、宋迪、王诜、米芾、米友仁的水墨山水,王希孟、赵伯驹、赵伯骕的青绿山水,南北竞辉,达到高峰。从此山水画成为中国画中的一大画科;元代山水画趋向写意,以虚带实,侧重笔墨神韵,开创新风;明清及近代,续有发展,亦出新貌,表现上讲究经营位置和表达意境。山水画的分类有多个形式,从传统画法风格上可以分为青绿山水、金碧山水、水墨山水、浅绛山水、没骨山水等;从表现技法上可以分为工笔山水、写意山水;从墨法上可以分为淡墨山水、浓墨山水、泼墨山水、焦墨山水;从文化属性上可以分为院体山水、文人山水、禅意山水;从地域流派上可以分为南宗、北宗(南派、北派);从时间跨度上可以分为古代山水、近现代山水、当代山水。

一、以传统画法风格分类

青绿山水、金碧山水、水墨山水、浅绛山水、没骨山水，是几种山水画的传统画法风格，画法不同，各有特色。

青绿山水作为中国画的一种技法，用矿物质石青、石绿作为主色，宜表现色泽艳丽的丘壑林泉。青绿山水又有大青绿、小青绿之分。前者多钩廓，皴笔少，着色浓重；后者是在水墨淡彩的基础上薄施青绿，在古代绘画艺术上占有重要地位。

金碧山水以泥金、石青和石绿三种颜料作为主色，比青绿山水多泥金一色。泥金一般用于钩染山廓、石纹、坡脚、沙嘴、彩霞，以及宫室楼阁等建筑物。现代画坛杰出的金碧山水大家首推张大千先生，国内金碧山水画名家还有祁恩进、满云林、许俊、吴湖帆、黄秋园等。

水墨山水是山水画中只用墨不上色的一种画法。画面用墨色表现，在视觉上显得雅致。水墨山水画的开山始祖是王维，王维的画喜用雪景、剑阁、栈道、晓行、捕鱼等题材，其画以笔墨精湛、渲染见长，具有"重""深"的特点。王维的山水画还有一个重要的特色，就是诗和画的有机结合，让画面充满诗意。王维之后的中晚唐时期，水墨山水画蓬勃发展，对五代和两宋水墨山水画影响深远。

浅绛山水是山水画中的一种设色技巧，又是一种山水画样式。一般以淡赭石色、淡花青色彩渲染为主的山水画，统称浅绛山水。这种淡彩效果清丽雅致，为众多人喜爱。其方法是先用浓浓干湿

变化之墨线勾勒出轮廓结构变化之后,再施以淡的赭石(或掺少许朱砂)于山石、树木结构处,最后用淡花青类色渲染即成。王蒙复以赭石和藤黄着山水,时而竟不着色,只以赭石着山水中人面及松皮而已。这种设色特点,始于五代的董源,后盛于元代的黄公望,亦称"吴装"山水。

没骨山水简称"没骨",是中国画技法的名称,指不用墨线勾勒,直接以大块面的水墨或彩色描绘物景。由南朝梁张僧繇首创,用这种方法画出来的山水画,称之为"没骨山水"。

二、以表现技法分类

工笔山水、写意山水是一种体系之下的两种表现技法。绘画源于生活,创作过程是创作者对于主观世界与客观世界感受相统一的过程,都具有很高的艺术魅力和艺术审美情趣。

工笔山水画注重的是一些细节的东西,线条一定要自然。工笔,就是运用工整、细致、缜密的技法来描绘对象。工笔又分为工笔白描和工笔重彩两类。白描是用来打草稿的;工笔重彩,就是指工整细密和敷设重色的中国画。工笔山水画注重形似,画的时候讲求画面精致逼真,把山水的形态很精细地体现出来,有细腻感,却不是自然主义追求的摹仿再现。工笔画的表现形式并不是强调绘画对象的客观真实性,而是为了能够表达出意境,创作者可以突破现实原有的约束,甚至可以突破时间与空间的约束,按照画面的结构来安排自己所要表现的意境。

写意山水画要求用粗放、简练的笔墨,画出对象的形神,来表达作者的意境。写意更偏重于整体的大意,很少注重细节问题。"写意"顾名思义就是"把你内心想要表达的内在含义给画出来"。写意山水画,画家在画的时候讲求随心所意,用画笔蘸墨,泼洒于画纸之上,根据其所显现出的不同形态,即兴发挥,把所画的东西的意境体现出来,作品意境淡泊,笔墨韵味十足。如图1-13所示。

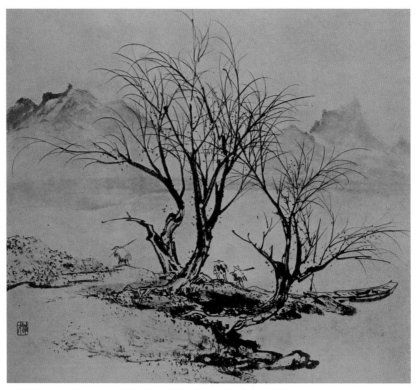

图1-13　写意山水稿(黎雄才)

三、以墨法分类

水墨山水画是中国特色较强的一种绘画艺术形式。它借助于中国特有的绘画工具和材料(毛笔、宣纸和墨)来完成,表现特有的意象和意境。从工具和材料上来说,水墨画具有水乳交融、酣畅淋

漓的艺术效果；从水墨画的表现来说，由于水墨和宣纸能产生交融、渗透的效果，因而在表现似像非像的物象上具有优势。这种似像非像的物象即"意象"，能使人产生丰富的联想，符合中国绘画重意境的审美观念。墨是中国画特有的主要绘画材料，以加的清水的多少分为浓墨、淡墨、干墨、湿墨、焦墨等，用于画出不同的浓淡（黑白灰）层次，达到"墨分五色"的目的。水墨山水画分为纯用水和墨的山水画和设色水墨山水画。前者可分为焦墨山水画和注重用水的水墨山水画；后者又可分为水墨淡彩山水画、水墨重彩山水画等。

焦墨山水画就是运用焦墨画成的一种山水画（如图 1-14 所示）。所谓的"焦墨"就是干而浓的原墨，也称"枯墨"。以干笔焦墨画出的线条称"渴笔"，因笔中水分少，线条就会起沙，呈斑驳状、腐蚀状，故其也有"干笔""沙笔"之称。笔法中说的"如锥画沙"指的就是焦墨法。焦墨山水画用原墨制造出大气的艺术视觉，线条老辣、刚烈，又非常温润。焦墨法比较适用于写生。焦墨山水画也有积墨的成分，积到"墨至极，亮至极"即可，无须多加，以形成处处透气的效果。

注重用水的水墨山水画，其不同于焦墨山水画的地方就在于用水，而且水要用得好、用得活、用得妙。水墨山水画讲究笔法、层次、意境，要做到笔中有墨，墨中有笔。仅以水墨在生宣纸上作画，可以充分发挥水墨在生宣纸上特殊的晕染作用，以"水晕""墨晕"达到"如兼五彩"的特殊的艺术效果。水墨山水画更多时被视为中国传统绘画，也是中国画的代表。一般的水墨山水画仅有水与墨、

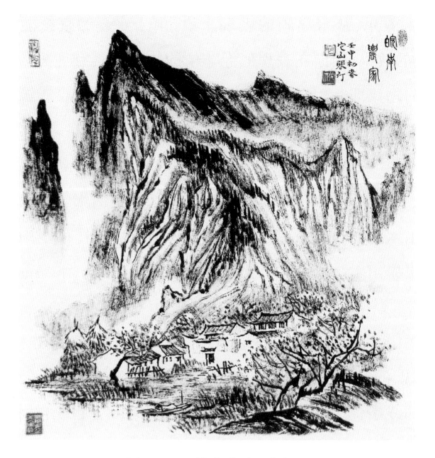

图 1-14 皖南农家 (张仃)

黑与白的成分,以浓、淡、干、湿、焦墨画出不同的浓淡和黑白灰的层次,形成水墨山水画的独特神韵。水墨山水画的常用技法有积墨法、破墨法、泼墨法。

　　水墨淡彩山水画与青绿山水画的最大区别体现在色彩的运用上。水墨淡彩山水画以墨色为主,淡彩辅之。传统的水墨山水画常以水墨为主,然后以淡赭石或花青染之,以这种方法绘制的山水画即"浅绛山水",主要有赭石着色和螺青着色等单色着色法。

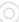

四、以文化属性分类

中国山水画从文化属性分类,可以分为院体山水、文人山水、禅意山水。

院体山水出现在北宋。院体山水以李成、范宽为代表。李成因居住山东营丘,常以齐鲁原野的自然环境为描绘对象。范宽长期居住在终南山,便常以陕西秦岭山脉的自然环境为描绘对象。他们的画崇山雄厚、巨石突兀、林木繁茂、气势逼人。继李成、范宽之后,山水画家接踵而起,在李、范的影响下,当时曾出现了"齐鲁之士惟摹李成,关陕之士惟摹范宽"的倾向。北宋政权统一后,江南的画家们相继北上,并受到北宋画院的礼遇,这就冲击了以中原画派为主流的北宋山水画,南北画派开始融合,形成了以郭熙为代表的院体山水画。

文人画兴起于北宋初期。五代和两宋时期,是画家辈出和画派林立的时代,当时因禅文化对艺术的影响,在中国画传统中分流出一脉——文人画。由苏轼最早提出"文人画"这一概念,文人画的意思是指区别于民间画工和宫廷画师风格的画,多由文人、士大夫绘制,其主要特点是以抒发作者的主观情趣为目的;取材花鸟竹石、水波烟云,借物寓意、回避现实;在创作方法上不受程式束缚;在艺术形式上强调诗、书、画、印的结合;等等。文人画的兴起,促进了中国山水画和花鸟画的发展。在山水画的领域,这种画风在

宋之后通过"元四家"的艺术追求和实践,成为画坛的主导。文人画如图1-15所示。

图1-15 山水([明]沈周)

禅意山水体现中国特有的审美方式与精神旨趣,具有深厚的文化积淀和文化内涵,表现了中华民族的文化特征及其独特的呈现方式(如图1-16所示)。中国人向来有山水情结,文人墨客对山水更加钟情,他们寄情、寄思于山水,在包罗万象的大自然中,得一份清闲自在,得一份通透自然,独与精神而往来,将禅意与山水相融合,创造出一种别样的雅致和豁达氛围,使观者随着画面意境遁入一种忘我的精神之境。

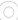

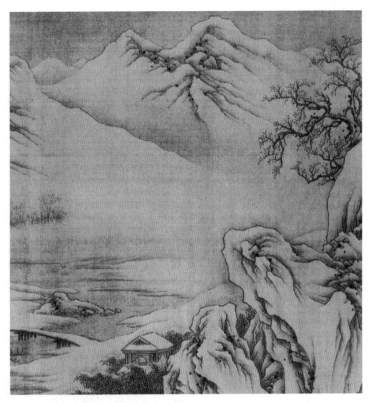

图1-16 江干雪霁图([唐]王维)

五、以地域流派分类

随着山水画的逐渐成熟,水墨山水画发展过程中因地理因素与审美趣味的不同,又分北派山水和南派山水,也有"南宗"与"北宗"的说法。所谓"南宗",就是以五代南唐董源、巨然为代表的南方派山水画派。北方派以五代后梁荆浩、关仝为代表。

北派山水产生于五代时期,山水画家荆浩是北方人,曾隐居于太行山,所以他接触的大多是北方崇山峻岭的雄壮景色。他所画的山水"上突巍峰,下瞰穷谷",章法布局为中心全景式的布局,而以主峰为中心,用云岫烟霞的断白衬托出中景和前景,画面

显得场面浩大,气势宏伟。在用笔上又似剑拔弩张,由此在视觉趣味上显得强悍刚硬,并被誉为北派山水的代表人物。他的弟子关仝则为长安人,喜作秋山寒林、村居野渡,其传世之作为《关山行旅图》(如图1-17),画上巨峰高耸,气韵深厚;所画林木,有枝无干,却给人"乱而整,简而有趣"的感觉,用笔与荆浩一脉相承。

南派山水是与以荆浩、关仝为代表的北方山水画派相对应,以董源和他的弟子巨然为代表的表现江南山水的江南画派,也称为"南派山水"。董源和巨然

图1-17 关山行旅图([五代]关仝)

他们生活在长江中下游,不同于旷寂、雄厚、寒冷的北方,而是地势起伏平缓、阳光和煦、温暖湿润。他们体察自然,并以独特的艺术语言加以描绘。在董源的作品里,很难看到险峻奇峭的山峰,所见

第四节　山水画的工具材料

"工欲善其事,必先利其器。"想要画好一幅画首先要有工具,古时候文人讲究的"文房四宝"就是笔、墨、纸、砚。笔、墨、颜料、纸、笔洗与调墨(色)碟是学画必备的工具和材料。

一、毛笔

毛笔是用动物毛制成的笔,毛笔按笔毛材质可分为羊毫、狼毫、兼毫,按形状可分为圆毫、尖毫等,按笔锋的长短可分为长锋、中锋、短锋。山水画的初学者不必拘泥使用哪种笔,一般准备一两只硬毫笔、两三支软毫笔即可。硬毫弹性好,吸水性不强,通常用来勾线。软毫弹性较差,吸水性强,主要用于渲染。

图 1-20　毛笔

二、墨与颜料

墨可分为墨汁与墨块两种。使用墨汁时,不要倒得太多,因为墨少才容易调出比较丰富的墨色。若使用超浓墨汁,就要调入适量的水,并注意墨色的变化。用墨块研墨一般选用油烟墨,研磨要保持砚面干净。无论使用哪种墨,墨都要干净。即使用剩墨、残墨也可以画山水画,但初学时最好先不用,待掌握了用墨技巧后,用什么墨都可以。

中国画颜料从成分上来看分为矿物颜料和植物颜料。画山水画常用的矿物颜料有朱砂、朱磦、银朱、石黄、雄黄、石青、石绿、赭石等,常用植物颜料有花青、藤黄、胭脂、洋红等。从用途上来看可分水色与石色两大类。水色色泽纯净透明,如花青、藤黄等。石色色泽沉稳凝重,覆盖力强,如石青、石绿、朱砂等。

三、纸

国画的纸是指宣纸和绢。宣纸分为生宣、熟宣、半熟宣。画山水画须使用宣纸,生宣吸水性强,熟宣吸水性弱,半熟宣介于生宣与熟宣之间。初学者可以试用各种宣纸,再根据自己的感觉选用。若用生宣纸画山水画,要多用皴法,而用熟宣纸画山水画时,要多次晕染画面效果才好。半熟的宣纸容易把墨用重,所以在用墨时尽量浅淡。

宣纸按规格尺可分可分为三尺、四尺、六尺、八尺、丈二、丈六多种,近年新出的二丈、三丈宣已入吉尼斯世界纪录。

四、砚

砚台是中国书画的必备用具,由于其性质坚固,传百世而不朽,被历代文人作为珍玩藏品。砚台的材料除端石、歙石、洮河石、澄泥石、红丝石、菊花石外,还有玉砚、玉杂石砚、瓦砚、漆沙砚、铁砚、瓷砚等几十种。传统的有端砚(如图 1-21 所示)、歙砚、澄泥砚等。

图 1-21　广东端砚

五、笔洗与调墨(色)碟

在绘画过程中,要始终保持笔洗里的水清澈干净。调墨(色)碟要选用中国画专用调色碟,或白色无纹饰的平底碟(盘)。初学画山水画时,每次用完调色碟,务必洗净碟(盘)里的残墨(色),以确保每次画画时都使用干净的调墨(色)碟(盘)。这样易于观察,且便于调出墨与色的浓淡变化。

第二章
中国山水画的基本技法

第一节　山石的画法

　　山有脉胳,山脊有走向,峰峦起伏,呼应相连。山有土山戴石,有石山戴土。山有形势。又有四时之景不同之"态"。山与石不可分。石有形质的区别,山有气象的变化。清人汤贻汾在《画筌析览》中概括:"高锐曰峰,高小曰岑,高险曰岩,低圆曰峦,峭直曰壁,遏口曰崖,列屏曰嶂,有坡曰岭,山脊曰岗,夹水曰峡,有穴曰岫,深通曰洞,湍激石曰矶,在水曰岛……"(按:山大而高曰嵩,高峻而纤者峤,卑而小尖者峣,一山曰岯,小山曰岌,大山曰峘。阜者土山,小堆曰阜,平原曰陂,坡高曰陇。路通山中曰谷,不通曰峪。两山夹道,路不相通为壑,两山夹水曰涧,峪中有水为溪。似岭而高者曰陵,极目而平者为坂。言巘者多小石,多大石者礐。多草木谓之岵,无草木谓之垓。石戴土谓之崔嵬,土戴石谓之砠。有水曰洞,

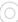

无水曰府。)画家仍须识辨形质,以免犯画意或画题之误。(转引童中焘《山水画》第274页,上海书画出版社1999年版)

一、画石的顺序

画石须先勾后皴。

勾:先以左右两笔勾勒出轮廓,再用两笔勾出石筋。

皴:在勾的基础上,皴擦以加强体感、质感(如图2-1所示)。

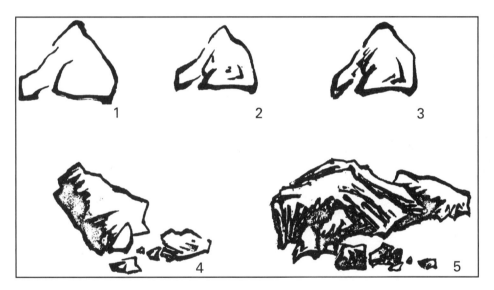

图2-1 画石的顺序

画石宜忌:一堆数块,宜大小相间,三五相聚,疏密有致,互相顾盼,宜上浓下淡,上疏下密,以表现明暗,突出立体感。用笔宜方圆之间,太方则板,太圆则软,缺少劲力。画石忌多做圭角。圭角多,用笔外露,失之笔法美,又不真实。(如图2-2所示)

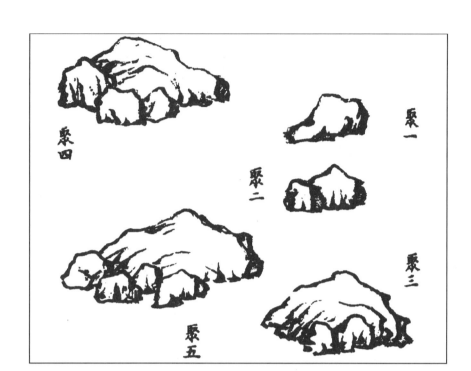

图 2-2　石头的组合

二、写山的顺序

顺序一般为勾、皴（擦）、染、点四个步骤。

勾：勾是指勾轮廓和结构线，以着力体现山势的走向和脉络。用笔宜中侧兼用，转折顿挫，沉稳有力，勾线须结构严谨，脉络清晰，气势相连。

皴：皴是在勾的基础上，运用不同的点、线、面之笔触，塑造山石的形体、结构，体现苍郁、厚重及其阴阳向背关系。阳面皴线宜细而疏，面粗而密。皴笔须相让不相碍，错叠勿重叠。皴线墨色，一般不得超过"勾"之墨色。

染：染是在皴之后，在山石背光面染墨或着颜色，以增强山石的浑厚华滋效果。

点：点是画山石的最后步骤。"点"又谓苔点，用笔须沉着有力。点的部位，一般多在山石脊背或轮廓线、结构线以及体面转折处，"点"于近处山上，是表现山之苔藓，加强空间感；点于远处，是表现杂树或灌木丛生，点于隙处，是表现杂草、小树。"苔点"一定要从石缝中出，大小、聚散适宜，切不可松散、涣乱，失之条理。

以上讲的步骤，只是画法的入门，随着学习的深入、技法的提高，可以灵活运用。可先勾后皴，可先皴后勾，还可勾皴结合。（如图 2-3 所示）

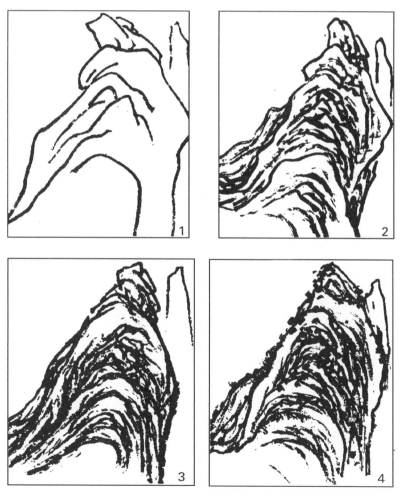

图 2-3　写山的顺序

三、山石皴法

皴法是山水画所特有的一种表现形式,是历代画家长期深入生活、创造积累的最富有表现力的艺术语言之一。所谓"皴",就是指山石的脉络、纹理。所谓"皴法",就是表现山石脉络、纹理的用笔、用墨方法。不同的用笔规则和组合原则,形成不同的皴法。据古典画论所载,名称不下几十种,现介绍常用的一些皴法。披麻皴、斧劈皴、卷云皴、米点皴、解锁皴、折带皴、乱柴皴、荷叶皴、牛毛皴等,不同时期、不同画派、不同画家在运用以上绘画技法时也各有特点,各有变化。有的先勾后皴,有的皴、擦、点、染一气呵成。因此在学习各种技法时不能照本宣科一成不变,否则就会缺乏变化,呆板不生动。

(一) 披麻皴

披麻皴是线皴,王维、董巨是其画法的鼻祖,也是历代文人画所常用的画法。此法在表现江南丘陵山峦有其独到之处,元代黄公望、清代"四王"多用此法。其画法要领是:多用中、偏锋(笔含水份要少),行笔时用笔肚走出飞白来,尽量做到空灵透气,笔笔清晰,切忌粘黏(如图2-4所示)。也有高手用中峰画出毛涩而空灵之感,如"元四家"的黄公望,他的披麻皴多用中锋画成,难度甚大。

披麻皴,有长(大)披麻、短(小)披麻之分,多中锋用笔,有时也偶用侧锋画出,笔上含水分不能太多,行笔稳健,笔势较直,用以表现南方低缓丘陵、植被茂密的特点。

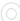

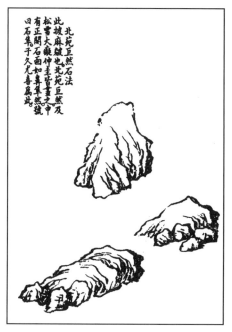

图 2-4 披麻皴

（二）斧劈皴

斧劈皴是面皴，类似斧劈的块面痕迹，称为斧劈皴。为唐代李思训所创的勾斫之法，皴笔下笔见力，就像刀斧劈入，随即迅速向一侧扫出或啄出，笔痕呈三角形或梯形，犹如刀斧砍斫之痕，故称"斧劈皴"。斧劈皴有两种：大斧劈皴（如图 2-5 所示）和小斧劈皴（如图 2-6 所示）。斧披皴主要用于表现北方山石的形态特征。墨色一般是浓墨、中墨。

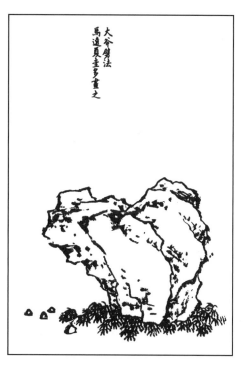

图 2-5 大斧劈皴

（三）云头皴

形状像卷云的皴法也叫卷云皴。它是中国山水画常用皴法之一，运笔多屈曲迂回，向中心环抱，犹如云彩一般，因此而得名。这种皴法由北宋山水画家郭熙创立。卷云皴法，用含蓄的圆笔中锋，以湿笔皴出山石轮廓，凹处以片状或卷曲之笔密皴，中侧锋并用（如图2-7所示）。

图2-6　小斧劈皴

图2-7　早春图（局部）（[北宋]郭熙）

（四）米点皴

米点皴即点皴，亦谓落茄皴，始于北宋"米氏"父子（米芾和其子米友仁）创造的一种山石皴法。有人细分为"大米点""小米点"，我们统称之为米点皴（如图2-8所示）。其画法特点是：用淡墨画出山形，沿山形皴出层次后，横笔排点，用来表现江南雨后朦

胧的雾气和雨中滋润的山川。在用米点皴时,不可太过"瀼"而点法无形,要干湿相间,否则就会缺乏力度。技法具体如下:①横笔、横点。用笔圆厚,自上而下,或自下而上。②用墨:饱含水分,要润泽苍厚,用笔要活。③整体效果完成后,在稍干或未干时,焦墨皴点,增加涩辣的效果。④积墨法,兼用泼墨、浓墨。⑤忌太松软、含糊。

图 2-8　米点皴

（五）解索皴

解索皴是由披麻皴演化而来的,将披麻皴的线条变成曲线,即为解索皴,运笔比披麻皴要长,画面线条犹如解绳索,由此而得名。解索皴一般用中锋,运笔应干燥且呈发散状,淡墨浓墨混合而用,不可单一墨色,否则层次单一,缺少变化。如图 2-9 所示。

（六）折带皴

折带皴是线面结合的一种皴法，如腰带折转。用笔中、侧峰互用，结形要方，层层连叠，左闪右按，用笔起伏，或重或轻，与大披麻同，但披麻石形尖耸，折带石形方平。如图2-10所示。

图 2-9 解索皴

图 2-10 折带皴

（七）乱柴皴

乱柴皴，犹如一堆乱柴草随意堆放的皴法，表现山石变化多端。乱柴皴与乱麻皴、荷叶皴同为一类，但乱麻笔幼而软，有长丝团卷之意，乱柴笔壮而劲，有枯枝折断之意。荷叶笔气悠扬如荷翻夜雨，乱柴笔势率直如柴经秋霜。石之阴处皴密而粗，彷佛重堆柴头。石之阳处皴疏而细，俨然斜插柴枝。直笔中参以折笔，笔笔用力，即笔笔是骨。如图2-11所示。

（八）荷叶皴

皴线如荷花叶筋的下垂脉络效果，即为荷叶皴。常用来表现坚硬的石质山峰，经自然剥蚀后，岩石出现深刻的裂纹。荷叶皴外轮廓亦柔亦刚，柔美地表现江南土质山脉经雨水冲刷形成的肌理效果，刚劲地表现北方的高山峻峰。如图2-12所示。

图2-11 乱柴皴

图2-12 荷叶皴

（九）牛毛皴

牛毛皴是我国元代王蒙结合自身的实践从披麻皴、解索皴变化而来的一种皴法，因皴法细若盘丝、厚若牛毛而得名。牛毛皴适

合表现江南山川植被茂密、郁郁葱葱的景象。

牛毛皴的特点是：用笔纤细飘动，层层编织，反复叠加，杂而不乱，密而不闷，乱中有规律。用墨时，浓墨淡墨夹杂而用，最后用焦墨提神。其点法最有特点，秃笔散点，有的苔点是用笔扫出来的，或用笔肚点出来。牛毛皴切忌行笔时杂乱无章，墨色单调。如图2-13所示。

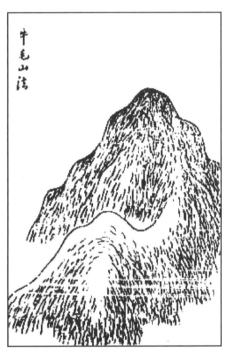

图2-13　牛毛皴

（十）马牙皴

马牙皴，是指一种似马牙形长方笔迹的勾皴法。因马牙近似长方形，凡是纵横皴出块状方形的皴法，即为马牙皴。马牙皴由侧笔重按横踢而成，落笔按驻，秃平处像牙头。行笔踢破，崩断处如牙脚。轮廓与皴交搭浑化，随廓随皴，方得其妙。若先廓后皴，必为死板。此法马远、黄子久多用，表现出山岳崖壁的耸拔雄伟的气势。如图2-14所示。

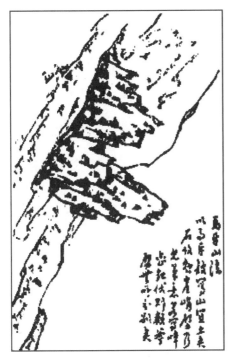

图 2-14　马牙皴

（十一）雨淋皴

雨淋皴，即所谓"雨淋墙头"法。表现大山大水，有其雄伟深厚、气势磅礴的精神。多用中锋，长线条扫下，自上而下。如图 2-15 所示。

图 2-15　雨淋皴

（十二）刮铁皴

刮铁皴和斧劈皴一样都是面皴法，由宋代李唐首创。其特点是：形态伟岸端正，骨体方硬，石纹横向切割，皴笔沿横线自上而下似用锐器在铁板上刮行，由此得名。与斧劈皴相比，刮铁皴用墨含水量较少，笔触以竖向为主，用笔沉着有力，适合表现质地坚硬的山石。如图 1-16 所示。

图 2-16　刮铁皴

（十三）泼墨皴

泼墨皴是以泼墨为主的皴法。将墨汁泼在纸上，因势生发，表现山水形象更加概括、洗练。如图 2-17 所示。

泼墨皴的技法如下：

（1）羊毫大笔蘸墨，形成浓墨、淡墨、清水三个色阶，浓、淡、干、湿一气呵成。

（2）运笔注意正、侧、逆、顺变化，大胆落笔，一气呵成。

（3）因势利导，随机应变，抓住意外的笔墨效果，加以生发。

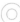

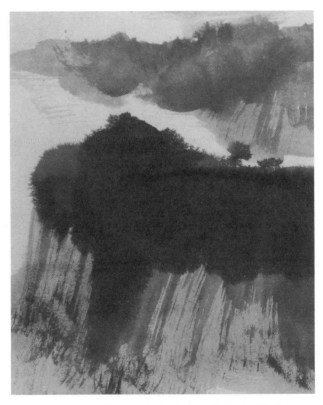

图 2-17 泼墨皴(局部)(李向平课稿)

（4）细心收拾。山的大形、大势"泼"出以后，要趁湿"提""注"。干后可以浓墨"开""醒"。

（5）因势穿连骨线，以求整体。

（6）整理笔墨要讲究，笔精墨妙，画龙点睛。忌过多过碎，损失大势。

（十四）钉头皴

钉头皴形状如铁钉，像凿子在石头上留下的痕迹，常用于表现表面斑驳的山石。此法是江贯道从巨然山水中变化出来的，多用在为山水画远景的点苔上，根据画面布局的需要通过浓淡干湿、近大远小等不同的方式来表现远山树木葱茏的感觉（如图 2-18 所

示）。其技法如下：中锋竖点，上粗下尖，短笔触（近似小斧劈皴），积墨法，品字形排列。

图 2-18　钉头皴

（十五）破网皴

破网皴形状像破碎的渔网，类似云头皴，由明代吴伟所创。其技法为：中锋、侧锋并用，连勾带皴，干后用小笔浓淡相间加皴，行笔灵活。如图 2-19 所示。

（十六）豆瓣皴

豆瓣皴是点皴的变体，形如大小相间的豆瓣，聚散有序，因此而得名。豆瓣皴笔需蘸淡墨后把笔锋按扁，擦写出上圆下齐的点，颜色逐渐加深，层次不宜过多，两三层即可。皴画时，不能填满，适当留白，以体现山石的受光面。其代表作有清代龚贤的《千岩万壑图》（图 2-20）。

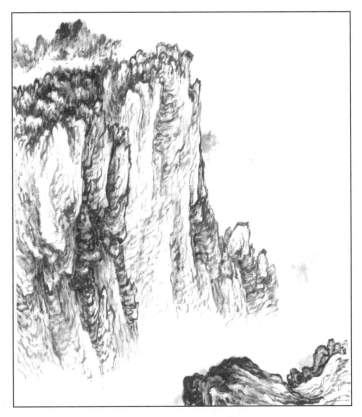

图 2-19　破网皴

图 2-20　千岩万壑图(局部)([清]龚贤)

（十七）雨点皴

雨点皴又称雨打墙头皴,画时以逆笔中锋画出垂直的短线,密如雨点(如图1-21所示)。雨点皴能表现出山石的苍劲厚重感,北宋范宽以此表现太行山的景致。雨点皴的特点为:用中锋画外轮廓,秃笔沿着山石的形态,由上向下行笔,且行笔要短,为长点形的短促笔触,干湿相间,常用中锋稍间以侧锋画出,笔墨要质朴厚重,密点攒簇,参以"刮铁"的笔道,可只用干笔或湿笔,否则就会没有层次感,缺乏浑厚润泽之感。

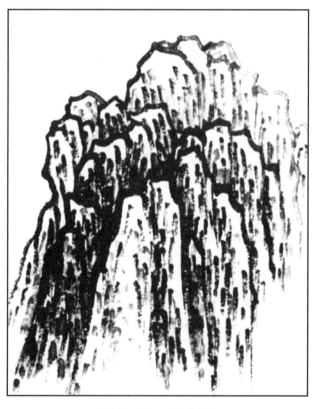

图2-21　雨点皴

第二节　树的画法

画山水首先要学画树,树木在山水画中居重要地位。古人有"山以树木为衣""得草木而华"的论述。明代董其昌更强调树木的作用:"盖萃古人之美于树木,不在石上着力,而石自秀润矣。"(《画禅室随笔》),可见树木的重要性了。我国的树木分乔木、灌木两大类,多达万余种。为表现方便,传统画法把它们大体分为杂树与特征树两类。特征树包括松、柏、柳、桐、梅等,其他树木统称杂树。

画树先画树干(主干、次干),画好树干加上墨点就成为茂盛的林子,多画些树枝(中枝、细枝)就成了枯树。刚开始画的那几笔是最难的,因为需要审视区分出树的阴阳面,处理主干、次干、中枝、细枝的寥寥简约之姿和笔笔茂盛之态。古人绘画,山峦连绵,高低重迭的姿态能一笔而成,所以画树要经营位置,思考其结构规律。

开始画树要学习"四岐法",而后再学习树枝和叶子的画法。"四岐"就是画家所说的"树分四岐"(树的前后左右有交互参差的势感)。不说"面"而说"岐",是为了来表现四岐画法的交互错杂,像路的分岔一般,熟练掌握此中的规律,绘画时就能画出物象的空间感,而后可以用此法展现更多的内容。

一、树干、树枝、树根的画法

（一）树干的画法

画树非常关键的就是树干、树枝和树叶的结合。

画树的顺序为：先立干，后分枝，最后点叶。

立干就是先画树干，取其势，从树干中部（杆杈处）下第一笔，先左后右，笔势从上向下，这样就化成了双勾的树干。要注意其姿态、形状和结构（如图 2-22 所示）。所谓"石分三面，树分四岐"，也就是说，要把树从四面画出，画出前、后、左、右的穿插，表现树的立体感和空间感。

图 2-22　画树起手四岐法

（二）树枝的画法

先画左边的枝，后画右边的枝。笔顺为：左边的枝由左上向左下，右边的枝由右下向右上，要求枝与枝间穿插自然、疏密得当。

"大枝要敛，小枝要散"。中锋用笔，笔笔转换。繁枝丛树，须先画前面的主干，接画大枝、小枝，再画后面的干与枝。小枝的形态有蟹爪和鹿角两种方式。蟹爪用笔均须向下，形如蟹爪，用笔须连贯、曲中求直，枝头四面参差得体。鹿角用笔均须向上，形如鹿角，用笔要求顿挫，以直笔中锋取势。

　　蟹爪画法具体如下：它的枝干像螃蟹的爪子一样，一为上仰，一为下屈，其画法必须锋芒毕露，笔法尖锐且有力道，像书法里悬针一般，出锋干脆利落。与荷叶皴的笔法相似，都比较锐利坚硬。画树可先用焦墨来画，再用淡墨罩染便成烟林。在画寒山中，四周用墨来晕染，就成了积雪的树。蟹爪画法一般表现的是北方山水。（如图 2-23 所示）

图 2-23　蟹爪画法

鹿角画法具体如下：此法最有致，宜写秋林，不杂他干。或以浓墨加于众树之顶，有如鸡群之鹤。如作初春，上可加嫩绿小点；作霜林，则以朱、赭杂点红叶。（如图2-24所示）

另外还有含苞画法。初春的树，枝节刚刚发芽时，秋天过完叶子脱落骨节直露时都用此法。（如图2-25所示）

图2-24　鹿角画法　　　　图2-25　含苞画法

（三）树根的画法

树根是一树立足之基础，用笔易沉稳，中锋偏侧，转折顿挫，以表现遒劲的生命力。（如图2-26所示）

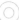

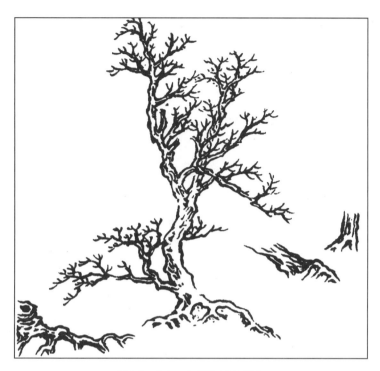

图 2-26　树根的画法

二、树叶的画法

历代画家,在艺术实践中,根据各种树树叶的不同形态,创造出了很多表现方法。总体来说,不外乎点叶与夹叶两大类。画树叶不论春夏秋冬,皆要分布得有高有低,有疏有密。用笔要密于上,必疏于下;笔疏其左,必密其右;用墨要得当,有轻重之分,忌平;根据树的形势加叶,如树直者宜点横叶,树之欹者、俯者宜点直叶。

(一)点叶法

点叶须疏密相间,或三或五组合分布,一般运用"花"型等结构方法。要求如下:点与点之间要有空隙,不可模糊一片,用墨要有

干、湿、浓、淡。点树头用墨宜重、宜湿,染墨不可超过点的墨色。常用笔法有介字点、胡椒点、梅花点、松叶点、个字点、小混点等(如图2-27、图2-28所示)。

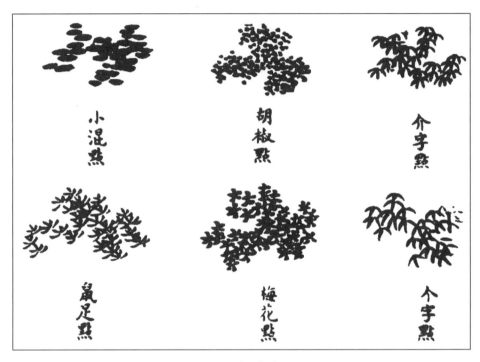

图 2-27　点叶法(一)

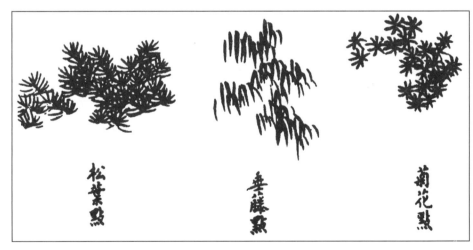

图 2-28　点叶法(二)

（1）介字点：点介字点不能画成"介"字，而是点出近似"介"字的形状。点介字点时可以用五六笔，也可以用三笔甚至两笔完成。每一笔都要尽量表现出树枝上的各簇树叶的空间关系和整体感。技法要点为：用笔轻入慢提，画时不要太规整。

（2）胡椒点：点胡椒点要用中锋、侧锋、顺锋、逆锋等各种笔法组合，点出树叶的整体效果。技法要点为：①笔中的墨色要有变化；②注意笔触的重叠关系。

（二）夹叶画法

夹叶与点叶的种类基本相同。广义地讲，将任何一种点叶双勾出来就成了夹叶。画夹叶要求每簇叶大小匀称，线条均匀，树分四岐，要表现出树的立体感。在实践中，点叶与夹叶常常灵活互用，如在点叶树丛中画一两株夹叶树，则显得更为真实生动。

夹叶画法，以中锋用笔勾画，起笔宜稍有顿头，笔笔有力。要求每一夹叶式丛叶大小均匀、线条均匀，有较强的装饰性（如图2-29所示）。但是，在勾叶时要注意用笔的变化，叶的分布要前后左右都有，不要流于刻板。叶与枝干要自然组合，在勾画中突出重点，注意疏、密、轻、重、虚、实、远、近等关系。为了表现各种夹叶树的特点，经勾画后的夹叶可根据季节不同各种树叶呈现的色彩赋色。

在画丛树林时，可以夹叶、单叶（点叶）并用，以点叶和夹叶互为衬托，相互映发，在画树的变化中求得统一。

图2-29中所列夹叶各法，乃芥子园画法中之精要，得其笔意，

图2-29　夹叶法

变化为之。每种夹叶可以有大小、疏密、结构之不同,加之树木高矮、另分春夏秋冬之意,可见变化之妙。要在生活中观察、发现,古人的方法不是空穴来风,是源于生活,通过写生概括而成。夹叶之法,以双勾而成,故曰"夹叶""中空",可以填色。个字、介字形夹叶,三瓣为"个"字,四瓣为"介"字,因为树连贯茂密,会造成"个""介"不分,可两笔双勾而成,三个"个"一组,如"品"字形,三个"介"一组,亦如"品"字形,其品字不可太整齐,应错落、斜向为好。

一树成形,干、枝、叶俱成,整势应有动感,呈不等边三角形,每一小组如是,大组亦如是,整形变化也不离不等边三角形。夹叶勾时不可让线交叉,要有前后之分,墨线略重,加颜色后正合适。因双勾线不能重复,故笔笔到位,结构、层次分明为上。

(1)圆形夹叶画法。圆叶可大可小,为阔叶乔木。勾叶时可一笔圈成,也可两笔合成,形在方圆之间,亦可在横、竖椭圆中盛开。此叶可零散疏落,亦可繁密丰茂,适于夏秋之景,夏茂而秋凋,夏绿而秋艳,在丛林中突兀抢眼,树形可据其势而定,方显精神。

(2)三角形双勾夹叶画法。此叶画法较为简单,三角形线短易掌握。此叶画时不宜过整,三角要变形,相互叠压,线不可交叉。三角方向可上可下,但不可在一棵树上同时出现。此叶适于秋景,点朱磦、朱砂,皆可有风势,更增其动感。

(3)圆形阔叶画法。此叶三笔完成。先画叶筋,后勾两边,形成饱满阔叶。可画成圆形,也可画成长形,三五一组,有小枝相连,疏密得当,枝条洒脱,也可大枝密叶,形成一个大块面。可不着色,亦可勾色,方法多变,春秋皆有此叶,于丛林中须置于前面,或以此叶加在丛林中以解其密,有层次、空间感。

(4)菊花双勾夹叶画法。此叶之形,南方多见,有装饰效果。于画中非常显眼,两笔勾单瓣,先画中间的,再补画外层,每一条应有方向,前后左右相互映衬。三五朵一组,用墨有浓淡,成形舒展,在丛树中起主导作用。夏秋皆宜,冷暖色可据画面效果协调处理。

(5)一脉多叶画法。如椿、槐、白蜡等树多有此叶。先画两三梗,在梗上两笔双勾对生叶,其形在梗的连接处叠搭。画面中多有

出现,宋人已有很完美的树形及画法,观察椿树和槐树可得其真谛。

(6)扇面形双勾夹叶画法。此叶可画扇面形,也可画成圆形,外形类似菊花叶,可小,叶瓣呈方形,装饰性极强,其叠搭同菊花叶,墨宜重,加重彩,适于青绿山水,较工整,点缀不可太多。

(7)桃形、心形夹叶画法。小阔叶,叶形如桃如心,亦有如杨树叶,可画略大,两笔勾成,形不必太规整,随意性强为好,于画中可零可整,可成灌木丛可成树,亦可于岩下、岸边点缀。

三、枯树的画法

明代莫是龙在他撰写的《画说》中指出:"画树之窍,只在多曲,虽一枝一节,无有可直者。其向背俯仰,全于曲中取之。"

"枯树最不可少,时于茂林中间见乃奇古。茂林惟桧、柏、杨、柳、椿、槐要郁森,其妙处在树头与四面参差,一出一入,一肥一瘦处。古人以木炭画圈,随圈而点入之,正为此也。"(莫是龙《画说》)

枯树法以羊角枝为基础技法。先参以芥子园图示讲解。

1. 单株枯树的画法

画单株枯树是画树的重要基础,也是练习笔墨的重要方法。如果树画不出层次,就会影响整幅画面的层次关系。画单株枯树要注意用墨的浓淡与前后关系(如图2-30所示)。

2. 双株枯树的画法

画双株树的方法是:先画完前面的一株树,再画后面的树。一株一株地画,才能把树画清楚,并且有层次(如图2-31所示)。

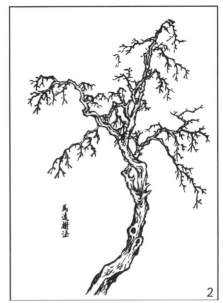

图 2-30　单株枯树的画法

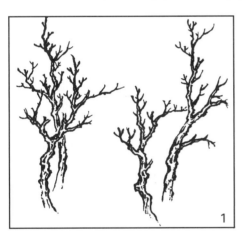

图 2-31　双株枯树的画法

3.三株枯树的画法

画三株树也要一株一株地画,在画第三株时要与前两株树有一定的距离和大小的区别(如图 3-32 所示)。

4.枯树林的画法

在画三株树的基础上,添画大、小树即成树林。画树林时,要注意树和树之间的疏密聚散、高矮、前后的关系。入笔处与画树干

的虚笔形成小的交错,以便在皴后形成前后关系(如图 2-33 所示)。

图 2-32　三株枯树的画法

图 2-33　枯树林的画法

四、特征树的画法

1. 柳树的画法

（1）枝干的画法。画柳树枝干,以中、侧锋兼用的长短线条皴擦,以中锋转折、顿挫之笔画柳条。墨法为:将笔头先蘸清水,笔尖蘸浓墨,在柳干的暗部或转折处皴擦,直至墨干后再重新蘸墨。疤结处用笔宜重、用墨宜浓。柳枝用笔须中锋,大枝老硬,小枝嫩挺。

（2）柳条的画法。柳条用笔中锋,行笔平稳,灵活多变。传统画法为:于柳枝处顺势由上向下画第一笔柳条,接着由枝上画与第一笔柳条近于平行的第二笔柳条;再于第一笔柳条的上端画与第二笔交叉的第三笔柳条。这三笔柳条就构成了一个小单元,这是整株柳树成千上万个柳条的最基本的成员。依此方法连续画下去,就可以画出整株柳树的柳条了。此法是为便于初学入门而概

括出的一种表现程式,创作时切不可为其所囿而生搬硬套。画柳条最关键处是"结顶",即柳树顶部枝与柳条的转折处。结顶分枝须相成相破,有疏有密,层次分明。现实生活中的树木是绚丽多彩、千姿百态的,"师古人不如师造化",在掌握了基本法则之后,要向生活学习。如图 2-34 至 2-37 所示。

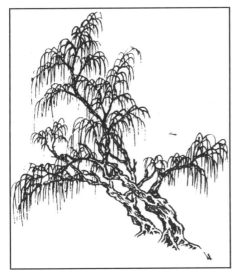

图 2-34　高垂柳

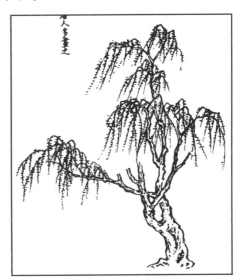

图 2-35　点叶柳

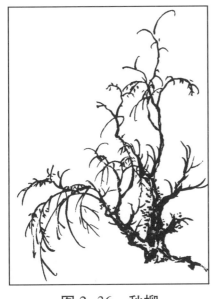

图 2-36　秋柳

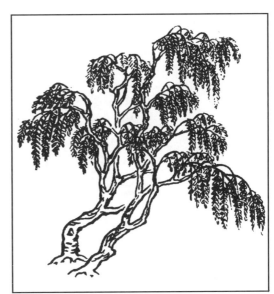

图 2-37　勾叶柳

2.松树的画法

松树先画干,后画枝,再画叶(松针)。

(1)树干的画法。用笔须以中锋为主,侧、逆兼用。枝宜疏密相间、各尽其态。临岸倒起之松,枝宜向上;崖巅古松,枝宜倾斜;幼小之松,枝宜直;苍老之松,枝宜曲;耸立之松,枝宜横;矮曲之松,枝宜拳。

(2)松叶的画法。松叶呈圆形或半圆形。每个半圆形松枝由7至9个松针组成,圆形松枝由11至13个松针组成。成组松针宜三五相聚成"品"字形,以求其变化。总的要求是:松针须疏而厚,厚而透,疏中求密,实中见虚。画松针用笔要虚入虚出。先画中间一笔,再画左边或右边的松针,画完一边,再画另一边,画成近似扇形。在这个扇形的基础上再叠加重复画,就组成了松针的效果。如图2-38所示。

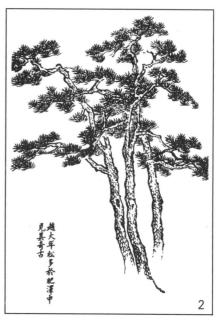

图2-38 松树的画法

五、杂树的画法

画杂树要成林,关键是树与树的横距离不要大,要注意树与树的关系。树根不要齐,在画树根的土时分出前后关系。杂树功效简单来说就是用来点景和补拙的。如图2-39所示。

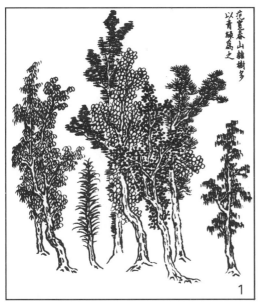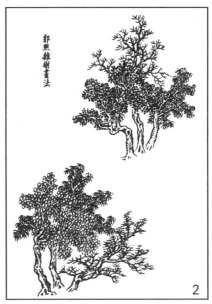

图2-39 杂树的画法

六、渲染画法

国画里的渲染画法就是上色,用墨色上色和颜色上色。下面介绍一下国画中的各种染色方法。

1. 罩染(统染)

以平涂为主。用笔要轻,颜色要淡,主要是在分染或接染以后,用一个透明的色整个进行大面积的罩染一遍(平涂),使画面和

谐自然。一般情况下,切忌反复在画面上进行涂抹,容易弄脏破坏画面。

2. 晕染

通常要先将纸喷湿再染,多用混墨法等。将笔浸于清水或淡墨中,再用笔尖蘸一点浓墨,一次染出深浅不同、过渡自然的效果。

3. 分染(渲染)

工笔绘画常用染色画法,拿两支笔,一支笔蘸色,一支蘸水(清水)。

用颜色笔上色之后,用清水笔晕染开,要注意过渡自然,展现色彩由浓到暗的渐变效果。其有两种染法:一种是"先深后浅,以浅压深";一种是"先浅后深,以深压浅"。

4. 提染

在染色快完成的时候,在画面中用小面积的颜色对局部进行提亮或者加深。

5. 点染

点染是写意画中比较常用的画面中见笔触的一种染法,方法有干染和湿染两种。

树的着色和渲染画法,如图 2-40 至图 2-48 所示。

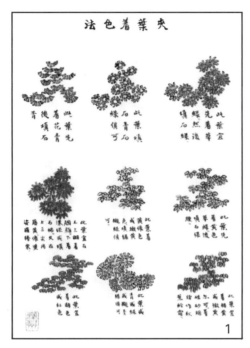

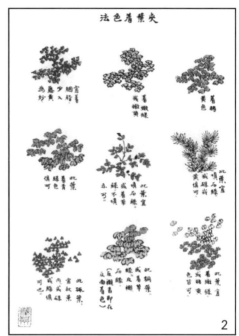

图 2-40　夹叶着色法

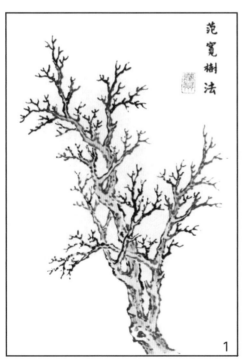

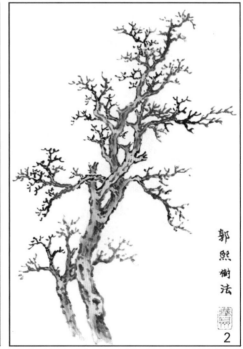

图 2-41　枯树的渲染

图 2-42 杂树的渲染（一）

图 2-43 杂树的渲染（二）

图 2-44　松树（赵大年）

图 2-45　古柏（巨然和梅道人）

图 2-46　中景树的渲染

图 2-47　远景树的渲染

图 2-48　极远小树的渲染

第三节　云水的画法

一、云的画法

云雾起烘托气氛、增强意境的作用。云与雾都是由气组成的。气轻为烟,重为雾,凝聚而成云。云(包括雾、烟、岚、霭、霞等)是山水画中不可或缺的角色,在构图上有以虚景衬实景的作用,画了云山才显得神采飞扬、活泼而秀美。

(一) 勾云法

中锋用笔,用淡墨画出屈曲缭绕的细线来表现云的动态。常用短的笔线以表示云的聚积,用多层次的短线密集排列方能显示

出云的厚度来;用长线表现云的流动,层次宜少,才能表现出云的轻柔飘忽。画云要分出阴阳。上面为阳,也叫云头,笔线稀少些;下面为阴,也叫云脚,笔线密集些。这样勾出的云,既有体积感,又有韵致。为了使线条画得流动而富于变化,拿笔时拇指与食指可稍松,笔杆稍向右上斜,用中指拨动笔杆,画出的线条才灵活(如图2-49 所示)。勾云法略带装饰风味,多用于较工整的山水画中。唐宋的大青绿山水中,常用白粉勾云、染云,青白相衬,鲜明生动;有的甚至用金粉勾云,更是金碧耀映,鲜艳夺目。

图 2-49 勾云法

(二) 留白染云法

留白染云法又称烘云法。不勾出云纹,用水墨烘染出云块,常用以表现浑厚的凝云和云海,迷蒙浩荡,幽深莫测。留白染云法,一要注意云块的形态美,可用淡铅笔顺山峰林木之势轻轻勾出云的形态,一幅画中云块的大小动势、形态要相互呼应,在变化中连成一气,切不可涣散零乱。二要注意水分的掌握,初学者可由淡渐

浓,层层染出;技巧熟练之后,方可浓淡兼施,一气呵成。烘染中,既不能留下累累笔痕,也不能不讲笔法,涂成一片死墨。因此,常要保持纸面的一定湿度,要讲究用笔的层次。在青绿山水中,也有用白粉行染云法的,其手法与水墨烘云法相同。如图2-50所示。

图2-50　留白染云法(李向平课稿)

古代青绿山水多用勾云法,用淡墨依照云的形态构成起伏的曲线,再以朱砂、赭石加勾,并以白粉渲染。水墨画盛行后,多用染云法(烘云法),染云法不宜露出笔迹而失掉云的轻柔之态,染云法通常用淡墨散锋层层擦染,云要画得流动不滞,云彩的大小和方向要有变化,切忌厚重或呆滞。

二、水的画法

在山水画中,水的表现是根据立意中的景况需要来决定其设置和主次角色,以及确立格调与精细或大略的表现程度。在山水画中,水一般不用怎么去画,加深周围山石和树木就可以凸现出来

了,当然内部也需要加一些动态线来体现。水的表现方式上主要有勾水法、染水法、倒影法和留白法四种。

(一)勾水法

勾水法即用墨线勾勒水纹。行笔要流畅灵巧,线条要虚实结合,有断有续,笔断意连。勾水法的造型有很多变化,如画微波常用人字纹,画河水常用平流纹,画怒涛常用虎爪纹,画巨浪则用反卷纹。画时要注意近波较大、远波较小、再远则无波的透视原理。如图2-51所示。

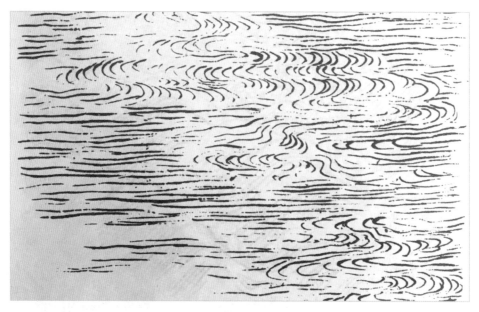

图2-51 勾水法

(二)染水法

染水法用墨或色渲染成水状。渲染时要注意水与其他物象的墨色衔接协调统一。染水法以表现平静水面较多,但不能平涂,要有虚实变化,以显水意。如图2-52所示。

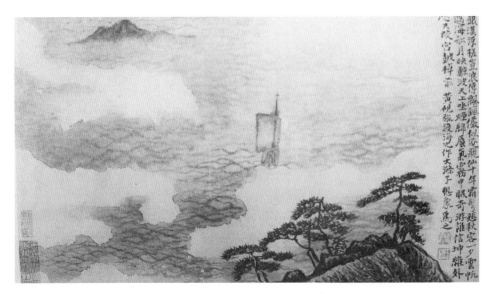

图 2-52　染水法（［明］石涛《黄砚旅诗意图册》）

（三）倒影法

倒影法画水用软毫大笔蘸墨,用侧锋由上至下画出物象的倒影,用笔要果断、概括,不是所有物象都要画上倒影,应有选择地表现。主体部分倒影可清楚些,次要部分倒影可模糊些,不用交代得很具体。宗其香先生的《山城之夜》以迷离的倒影很好地表现了岸上的建筑和船上的灯光相互交错的感觉。如图 2-53 所示。

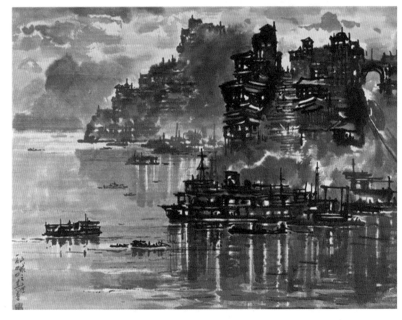

图 2-53　倒影法（宗其香《山城之夜》）

（四）留白法

留白法就是以纸的白底代替水，这是中国画独特的表现方式，它通过画山壁、水中石头等，把水衬托出来。虽不画水，却更具有水的清澈明亮，这是以虚代实、高度洗练的手法。可借与水有关之物，如点缀以舟、桥、鱼等。如图 2-54 所示。

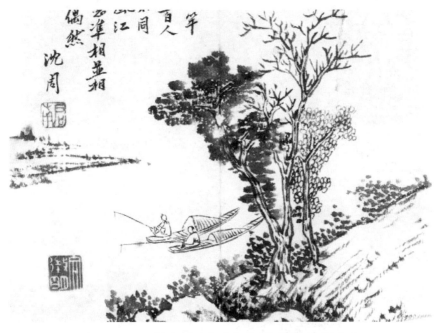

图 2-54　留白法（[明]沈周山水画局部）

三、溪水滩岸的画法

画溪水滩岸要有曲折转回和掩藏呼应，滩岸可近实远虚，近滩水急，可勾勒激浪水纹。再用墨块点出水中乱石，石块要有大小、浓淡和聚散的变化。如图 2-55 所示。

图 2-55　溪水滩岸画法 (黎雄才《急滩》)

四、江河的画法

写江河流水,首先要把握水的走向动势,其次要处理好河床及坡脚的变化、水中石头的大小位置、水纹的疏密变化等。如图 2-56 所示。

图 2-56　江河画法 (黎雄才《林区一角》)

五、湖水的画法

湖水面,弥漫广远,水波微动,可用网巾水来表现。除此之外,有很多情况下,湖面干脆就留白,只画出山体和林木的倒影,以及在湖面

图2-57 湖水画法([明]沈周《壮行图》局部)

上画上行船即可。如图2-57、图2-58所示。

图2-58 湖水画法([明]沈周《溪山渔隐》局部)

六、波涛的画法

勾画出波涛形态,高光面留白,用淡墨、湿墨分染阴面。如图 2-59 所示。

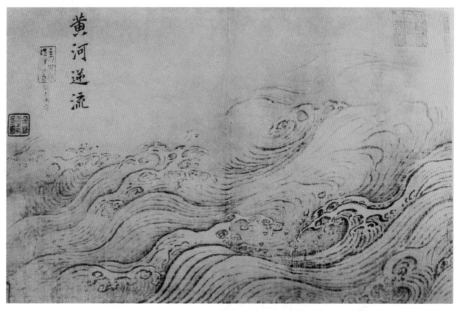

图 2-59　波涛画法(马远《黄河逆流》)

七、瀑布的画法

山本静,水流则动。一幅完美的山水画作品,少不了瀑布的点缀,所谓"山川得溪流泉瀑,便得空朦秀雅之生气"便是此理。古往今来,文人墨客常以瀑布诗或画表达情怀诉说衷肠,那么在中国山水画技法中,山水画瀑布的画法是怎样的呢?怎样画好瀑布呢?

画瀑布要先画两边的山,由两边的山挤出瀑布流水的力度与水的重量感。在瀑布的一侧局部加重墨,另一侧稍浅。画出水口的弧度要有流动感,流出的水不能太直、太平。

（一）画瀑布的常用笔法

在画瀑布时经常是用以下三种方法来表现：

（1）行笔时多用颤笔，有顿留之意。画时侧锋落笔，在均匀的行笔过程中有提按之势，使瀑布产生厚度，并有水花溅落的运动感。

（2）行笔速度较快，似有泻落无阻之感。

（3）用线条勾出瀑布的流向，此画法线条宜中锋用笔。

（二）瀑布的渲染

为较好地表现瀑布，通常画时都对水根部进行渲染。所谓水根部是指垂直面被云所断或被水平面所断处。

（1）被云所断处，要求云口有较清晰的轮廓痕，而同流水的相接处要由白渐灰慢慢晕开，不可有明显痕迹。

（2）被水平面所断，同水平面相接处可比同抛面和云相接处的轮廓更清楚。画时，可先上清水，将干时上淡墨，不够可反复加几次。

（3）为表现瀑流的厚度，不勾明显轮廓，用浓墨渲染出瀑布下面与山石相交之处。不可二者相混失去形体，也不可太过而刻板。

（4）用长锋羊毫笔蘸淡墨水，笔锋朝下轻轻拖扫而过，以表现被烟雾所遮的土坡和石壁。

如图 2-60 所示。

（三）线勾瀑布的画法

用流动且有节奏的线条勾画瀑布的起伏之势，是传统山水画中最常见的画瀑布的表现方法之一。这种画法，对线条的要求很

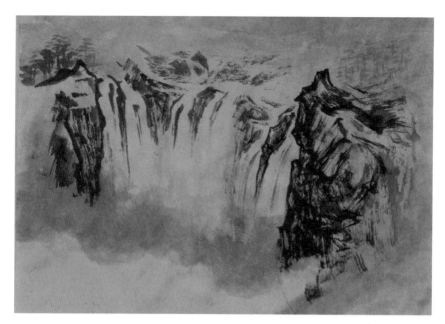

图 2-60　瀑布的渲染（向平课稿）

高。画时要注意流动、活泼但不可随便或拘谨。就瀑流的造型来说，主要掌握水的落下、水花和旋流的表现线条。如图 2-61 所示。

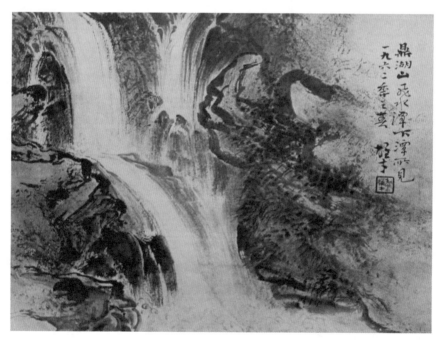

图 2-61　线勾瀑布（黎雄才《鼎湖山飞水潭下潭所见》）

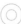

线勾瀑布的步骤如下：

（1）先画出石块。线勾瀑布属比较仔细的画法，画石时也要相应地将结构交代清楚。

（2）依石块勾出水流。应注意水平面处的高低不要画得过于悬殊。线与线之间的距离要有变化，最后渲染，加上小草和苔点。

（四）写意瀑布的画法

自由地运用墨块和线，较简洁地表现对象的精神，称之为写意。写意瀑布是相对线勾瀑布而言的，它主要靠岩石的虚实安排来表现瀑布的起落，画时着意在水，着笔在石，一气呵成地表现似万马奔腾的激流，以写出怒号崩泻、万壑争流之势，用淋漓尽致之笔，达到山水骤发的效果。如图 2-62 所示。

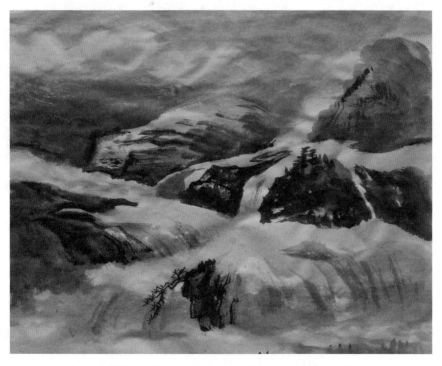

图 2-62　写意瀑布（李向平课稿）

写意瀑布步骤如下：

（1）先皴出石块，安排好瀑布在画面中的位置。画时，先画右面岩石较多的部分，次画中间的一组，要注意使抛出之水顺势，再画左边的山石以收拢瀑布。

（2）用淡墨染出上左角，使瀑布的形状明确，再分染石面和画出下部的水平面。

（3）最后分染瀑布和云。图中瀑布和云都是留白的，要画出两种不同的感觉。渲染时落笔要肯定，画瀑布下笔相对可快些，使之既汹涌又透明；渲染云时用笔可略慢些，使之既轻盈又有份量。如图2-63所示。

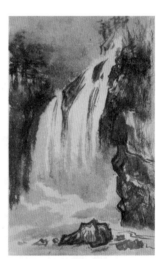

步骤1　　　　　　　　　步骤2　　　　　　　　　步骤3

图2-63　写意瀑布步骤

（五）瀑布的布石

所谓布石，一般指对上部阻碍水流的石块的安排。"聚散"是中国绘画最基本的法则，按此法则，布石时石块的形状、大小要有

变化,石与石之间的距离也要有变化,聚处要密、散处要放而不松。如图 2-64 所示。

图 2-64　瀑布的布石(李向平课稿)

（六）二叠瀑布的画法

瀑布的方向一致时切忌雷同,落笔应对其位置、宽窄、高低以及石的分布做认真安排,画二叠瀑布时所用的墨色也应有所区别,不致于过分平、板。如图 2-65 所示。

（七）三叠瀑布的画法

三叠及以上的瀑布较为复杂,很容易画得零乱而不可收拾。要把握住大的动势,对细小枝节不可过多刻画。由于瀑布在画面中占有主要位置,画前应确定瀑布的形态,然后先画石、次画水、再渲染。如图 2-66 所示。

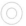

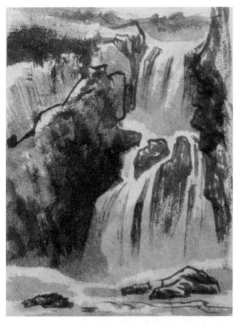

图 2-65　二叠瀑布（李向平课稿）　　图 2-66　三叠瀑布（李向平课稿）

（八）溪谷中瀑布的画法

深谷岩壁中常有细水流下,传统山水画中以此入画者甚多,如宋朝著名的《溪山行旅图》,就是以此入画的佳作。岩壁缝中多阴湿,可将水边之石画得略黑,留出空白为细流。此种方法,可破崖壁的单调、干枯感,又可使作品上下呼应,画面灵活。所谓"瀑布是山川之血脉"就是这个道理。如图 2-67 所示。

图 2-67　溪山行旅图（局部）

（［北宋］范宽）

（九）崖壁上瀑布的画法

崖壁是一个较平的面,瀑布从上泻下,此时的瀑布不可着笔太多。画时要注意保持石崖的平面感觉,画至水处轻轻断开,如果对水过于刻画,势必破坏崖岩的平面效果。如图 2-68 所示。

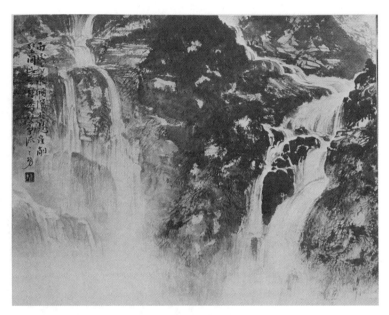

图 2-68　崖壁上的瀑布 (黎雄才)

（十）谷底激流的画法

谷底乱石较多,水流于此多回旋。谷底之石受水的冲刷,多峻角。画时要使岩石坚硬、水流圆转又缓急得当。如图 2-69 所示。

图 2-69　谷底激流 (李向平)

（十一）林中瀑布的画法

画林中的瀑布时一般要注意以下两点：其一，水在林中的穿透，即水能出入于林间。其二，树和水要呼应，使其有内在的联系。可先画树，后画水，这样不至于怕破坏水的动势而显得过于拘谨。如图 2-70 所示。

图 2-70　林中瀑布（张洪涛）

第三章
中国山水画的步骤

第一节　山水画的构图

石涛说："搜尽奇峰打草稿。"山水画的构图,其位置的安排尤为重要,一个好的构图不但对画面立意起到帮助作用,还关系到一幅作品的成败,同时也是巧妙连接画面景物关系的纽带。在山水画意境的营造过程中,特别是在处理画面整体的宾主、虚实、呼应、取舍、黑白、动静、韵律等这些关系和规律时,位置的经营起到了平衡画面、造就统一的重要作用。只有把这些对立的关系统一在画面中,才能称之为好构图(如图3-1所示)。

对于一幅作品的整体与局部,一般而言画面需要一个能统领全局、能全面规划和安排的"势态"。而在绘画上,谢赫"六法"中的"经营位置"与顾恺之《论画》中的"置陈布势"都曾提到。唐代张

图 3-1　云岩秋瀑图(李向平)

彦远在《历代名画记·论六法》说:"经营位置,则画之总要。"[1]可见位置的经营至关重要。

一、构图的基本知识

(一) 山水画的透视

传统中国山水画处理远近透视关系极其灵活:有静透视,如"三远法",适用于一般方形画幅;有动透视,即"散点透视",多用之于"长横直幅"画面,如《千里江山图》《清明上河图》。宋代郭熙在《林泉高致》中说:"山有三远,自山下而仰山巅,谓之高远;自山前而窥山后,谓之深远;自近山而望远山,谓之平远。""三远法"是画家创作时采取的视角。

①[唐]张彦远撰:《历代名画记》,秦仲文、黄苗子点校,人民美术出版社 2016 年,第14 页。

高远：自山下看山上，类似于西画的金字塔式、纪念碑式构图，属于仰视。

深远：从山上看山下，从前山望后山，类似于西画构图中的"之"字形或"S"形构图，属于俯视。中国山水画的俯视或仰视角度一般在45°以下，才不致于眼中所见的形象太过变形。

平远：自近山望远山，属于平视。如图3-2所示。

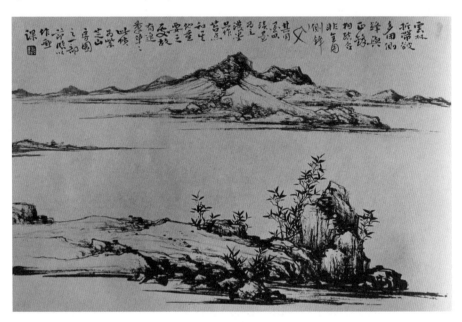

图3-2　紫芝山房图（局部）（黎雄才、临倪瓒）

（二）山水画的幅式

山水画因形制、体量、纵横趋势、装裱品式、欣赏视点等因素的不同，构图的具体处理手法有明显差异，也就产生了不一样的构图幅式。不同幅式的构图方法历来仁者见仁，智者见智。一般来说，它取决于创作者的创作条件，符合创作者的心意和现实需求。渐强渐弱、大虚大实、由远及近、渐行渐远的不同视觉与心理

感受,应当意在笔先、前后照应、有序变化。情趣美包括笔墨的情趣美、造型的情趣美、构图的情趣美。在传统山水画里,笔墨始终是情意的附庸,是观念的载体,是程式的奴仆。造型、构图也是如此。山水画不一定非要居中而绘,构图方式可以灵活多变,偏山斜水别有情趣。南宋时期有被称为"马一角"的绘画大师马远与被称为"夏半边"的绘画大师夏圭,合称"马夏",他们将偏山斜水演绎得饶有意趣,深受广大人民的喜爱。清初画家朱耷的山水画可以说脱尽窠臼,其冷涩的笔理、怪异的构图、扭曲的造型是表现残山剩水的个性需要;是写愁寄恨、愤世嫉俗的心态写照。

山水画构图基本幅式大致分为以下三类:

1. 横向构图幅式:长卷、横幅、册页

一般特点为:横向宽度充足,纵向高度急促。因此,山石林木应加强纵向起伏跌宕,以此与横向空间相平衡。充裕的横向空间整体,宜分成若干区域加以区别,再建立联系,化零为整,画眼明确,适宜塑造平远为主的意境空间。

2. 纵向构图幅式:条幅、中堂、屏条

一般特点为:纵向高度充足,横向宽度急促。因此,山石林木要主次鲜明,物象节奏整体横势作足再向纵势发展,适合塑造高远的意境空间。

3. 介于纵横之间的构图幅式: 斗方、扇面

斗方是正方形构图, 要注意化解四边四角对称的问题, 塑造深远的意境空间; 团扇要注意化解全方位对称问题; 折扇要注意化解上大下小的梯形视觉问题; 椭圆、芭蕉扇形等其他不规则幅式, 随机生发。

总之, 不同幅式构图的方法应用, 面临不同的空间意境处理手法。

二、构图的一般规律

如何把树木、山石、云水、屋宇、人物、车马等画面中各种物象的组合进行合理安排, 这就涉及山水画的构图形式问题。山水画构图形式一般遵循以下规律:

(一) 宾主

绘画要处理好画面的主次关系。无论主体对象是大是小, 都要在画面中占据突出的位置。主体不应布置在画面中央, 否则过于死板; 也不能布置得太偏, 否则不醒目。一般来说, 绘画是从主体开始, 然后是次要物体。次要物体在画面中起到了陪衬的作用, 所以我们应该有意识地弱化它的地位, 而不是喧宾夺主。在处理图片时, 既要画出主要对象, 又不能过于单调。画中要有一个"主"点, 即画中的"眼", 如房子、人物等。虽然画中"主"点的面积很小, 但能揭示出主题。如图 3-3 所示。

（二）呼应

在一幅画中,无论是山石、树林、屋宇还是人物,都应该相互呼应。山峰应该有宾主朝揖之意,树木应和山峰随势倾斜,烟雾应该流动迂回其间,人物、动物和其他风景也应该有一定的呼应关系。画面的呼应也包括大与小、轻与重、黑与白的关系。总之,画面上的各种物体和图像应该是相互依存、相互关联的。如图3-4所示。

 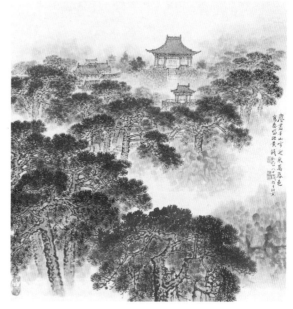

图3-3 烟雨江南图（李可染）　　图3-4 泰岱壮景图（钱松喦）

（三）远近

中国画中,物象一般表现为近大远小、近实远虚、近重远淡,当然也有近小远大的。若主体景物较大且在远处,就要用墨色的浓淡、虚实来处理画面的空间关系。一幅画一般有近、中、远三个层次。即使一幅画没有三个层次,那么最少也要有近、远或中、远两个层次。山水画写景,每每取近少取远,取远少取近。不使所取之景远近大小差异过大。只取远景,略去近景,则有咫尺千里之势。

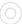

如隋朝展子虔的《游春图》。而深远法,则远近兼取,以表达渐渐深远之意。前人多用"以云深之"之法,以表现重叠深远之意,不同于西画渐深渐小之透视。

(四) 虚实

虚是模糊的,实是清晰的,两者是相对的。画面中太多的"实"会导致画面的沉闷呆板,而太多的"虚"会让画面显得空洞缥缈。因此,在虚无中要有实,在实中要有虚。虚实在乎生变,生变之诀为虚虚实实、实实虚虚。过度的实要被虚打破,过度的虚要被实打破。一般来说,在山水画中,有形就是真实,无形就是虚拟;黑是实的,白是虚的。山水画中虚与实的关系,往往通过水、云、雾等物体来反映,或通过笔墨的强度、干湿、疏密来处理。如图 3-5 所示。

图 3-5　山高水长(李向平)

（五）疏密

古人云："疏可走马，密不透风。"山石的皴法讲究疏密，树木的穿插讲究疏密，整幅画的布局也讲究疏密。一幅画首先要有大疏密变化，其次大疏密中又要有小疏密变化，要做到"疏中密，密中疏"。在画面中，以疏密与聚散相结合的方式表现出形式美感是极为重要的。疏密与聚散体现的都是一种松紧关系，不过聚散多含有一种动势。一树一木、一草一叶等细微之物都要讲究疏密。"疏可走马"并不是指不画任何景物，还得画景；"密不透风"也并不是指画面中的物象满满的，以至于让人感到窒息，而是要留有空隙，要做到"疏中有景，密处有韵"。如图 3-6 所示。

图 3-6　土门驿（李向平）

（六）开合

开合又作"开阖"，是山水画中常用的构图规律。"开"是指把画中的各种景物展开，"合"则指把画面排列整合。一幅画的构图既要有整体的大开合，又要有局部的小开合。山水画中的开合与来去气势有密切关系，所以，要常读古人名迹，以汲取营养。如陆俨少的《写雁荡山》（图3-7）采用典型的开合式构图，近、中景开，远景为合。

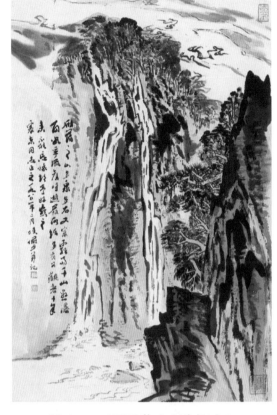

图3-7　写雁荡山（陆俨少）

（七）藏露

潘天寿说："奇中能见其不奇，平中能见其不平，则大家矣。"他极其善于从平常的事物中揭示其非同寻常的力与美。而且，他的山水和花鸟也往往融合在一起，杂以野卉、乱草、丛篁，使山水意境合于个人情趣偏爱。凝重的几块丑石是力的表现，而石脚边的几朵柔嫩的野菊如果不加细看，甚至不会被发现。

恰当地处理画面的藏露关系，可以让画面更加含蓄。如果处处都交待清楚，就没什么情趣可言了。好的作品得有藏有露，才能引发人们的遐想。"藏"处理得好，可以达到"无景色处似有景"的

效果。如图 3-8 所示。中景以流动的云气藏匿了山脚、溪涧，又衬托了远景近峰的高耸。

图 3-8　青峰岭间白云趣（李向平）

（八）均衡

中国画应避免"四平八稳"的均匀构图，而多用"四两拨千斤"来取得画面的平衡。潘天寿说："画材布置于画幅上，须平衡，然须注意于灵活之平衡。灵活之平衡，须先求其不平衡，再求其平衡。"[1]可见，山水画追求一种平衡美。图案设计中的对称可以给人以美感，而山水画若采用对称就会让人感觉单调，当然也就谈不上美了。如图 3-9 所示。

①见杨成寅、林文霞编著：《潘天寿》，中国人民大学出版社 2009 年第 1 版，第 107 页。

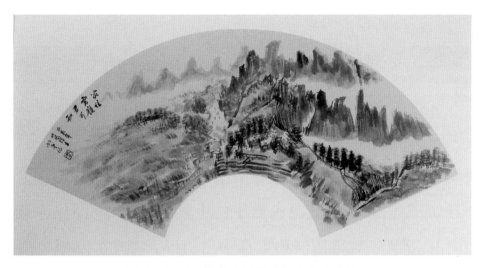

图 3-9 家住云岭君可知（李向平）

（九）黑白

黑白一般是指画面中墨色轻重之间的关系,有浓墨淡墨之分。图片的上、下、左、右的黑白要平衡,既不能是左黑右白,也不能是上黑下白。画中的风景通常是实的,和虚相对应。在某些情况下,白色也可以是真实的。画水往往采用"以黑为白"的手法。如图 3-10所示。

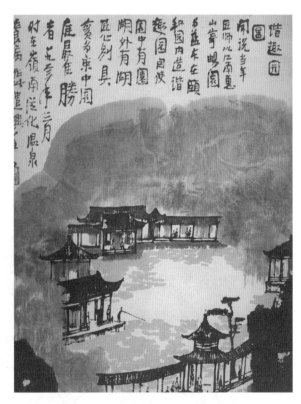

图 3-10 谐趣园图（李可染）

第二节　山水画的起稿

　　图 3-11 描绘的是太行山深处的一处场景,经写生后的整理创作而成,比较贴近生活。此作品采用深远法构图,景物层次分明,开合自如,先用淡墨勾画出画面中的中景石壁,石壁间挂流泉,在画面中占主要位置;再用淡墨草草带出山形,特别是主体周围用笔要松、劲、灵活,以衬托出石壁险峻的气势;在远处山石和云雾的处理上主要采用了淡彩破墨法,加以透明墨色渲染,隐约灵动,更增加了画面的层次和意境。

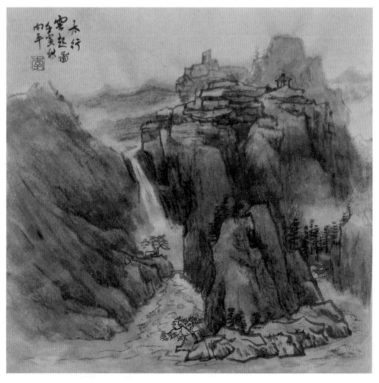

图 3-11　太行云起图(李向平)

步骤一:用中度淡墨勾画出近、中景的石壁轮廓及山石结构,留出远山和烟云的位置;用中锋由近而远、由上而下依次画出。如图 3-12 所示。

图 3-12　《太行云起图》步骤一(李向平)

步骤二:重点刻画石壁结构,并用侧锋、中锋,浓、淡墨相间画出石壁的主要结构。注意侧锋、中锋用笔的转换,宜用"渴笔"笔法反复转折勾画,顺势淡墨增添远景的山形。如图 3-13 所示。

步骤三:明确画面的黑、白、灰关系,此副构图中间的巨型三叠石壁和瀑布作为画面重点部分,故画面中的黑、白也在这里表现,两侧的石壁则为灰,凡转折处用积墨层层叠加,增强厚度感,其余部分(远山、留白、云雾等)则为白。如图 3-14 所示。

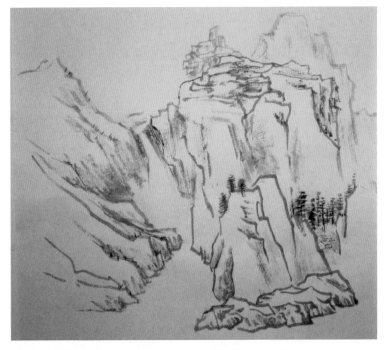

图 3-13 《太行云起图》步骤二（李向平）

图 3-14 《太行云起图》步骤三（李向平）

步骤四：局部深入刻画，继续干笔皴擦，勾画山石。此步骤要根据整体构图的黑白关系进行。前面的石头和中间的巨石可以浓色墨点或小松拉开虚实，"实"的部分需反复皴擦，墨色丰富多变，用笔苍劲有力。两侧及远处的云气即为"虚"的部分，可用淡墨渲染山石，分清主次。如图3-15所示。

图3-15　《太行云起图》步骤四（李向平）

步骤五：进一步点景小树、厅屋等，丰富画面层次，用淡墨施染后面瀑布及两边的云气，与前景形成呼应，黑白对比明显，立体感增强。如图3-16所示。

步骤六：调整，完成。根据画面，用淡墨统一调整画面，使画面整体和谐。最后题款、钤印，一幅小品山水就完成了。

图 3-16 《太行云起图》步骤五(李向平)

第三节 山水画的着墨

中国画悠久的历史,积淀了丰富的笔墨技法。"墨"是中国画特有的艺术表现的载体,是中国画的主要色调,是塑造形象的重要手段之一,它特有的性质凝聚了中国文化的情调和气质。古人有"墨分五彩而百色具""运墨五色具"等说法,指出了墨色的层次丰富和千变万化。在中国画中,浓墨、淡墨、干墨和湿墨的变化都表现在使用墨的过程中(如图 3-17 所示)。用墨时,浓不能一味地痴钝,淡不可模糊,湿不可溷浊,干不可涩滞,要使精神虚实俱到,恰到好处。

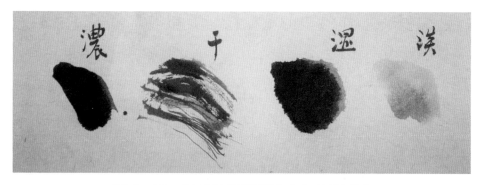

图 3-17 墨的浓干湿淡（李向平课稿）

墨在中国山水画中占有重要的地位。墨，即是颜色，墨可表达更复杂的色彩和光线，以及山石、草木等物体不同的质感、量感、体感、大小、气氛等，从而表达画家的思想感情。笔墨提升了山水画的艺术境界和灵魂的高度。清代石涛说："吾写此纸时，心如春江水，江花随我开，江水随我起。"笔墨与宣纸交相辉映，产生了千变万化的情感参照效果。龚贤也说："树润则山皆润，树枯则山皆枯。"是说笔意一致，气格相同，方为合体。

中国山水画的笔墨是重要的审美因素之一。执笔弄墨是浑然注入绘画作品当中的，笔墨是为了服务绘画，不能成为"戏"墨，如果仅仅追求笔墨，那么则会脱离实际，进而成为舞文弄墨的形式主义。用笔有点、勾、皴、擦、染之法，以及轻重、偏正、缓急、曲直、侧缝、中锋、偏锋、逆锋等笔法。墨分五色，焦、浓、重、淡和轻。执笔和用墨的变化既是绘画的需求，又是各个画家的修养和绘画风格的显现。较高的境界应该是心手合一、笔随心运、自然混成的，并不是矫揉造作、故弄玄虚。观山水画的优劣，也是在看笔墨的娴熟。

当代中国绘画作品中的笔墨技巧更加丰富多彩,打破了笔法上"笔笔中锋"的传统,运用各种笔法进行变换和诠释。现代画家陆俨少讲:"古人讲究线,不注意墨块。"并在自己作品中大胆运用墨块与点线结合而获得成功。国画大师潘天寿"一味霸悍,强其骨"的笔墨主张,改变了传统的文弱和力度的缺乏,使自己作品构成鲜明,力度强健;画家石鲁的作品有笔墨斑驳的金石效果;傅抱石的泼墨渲染和断笔质感,破笔散锋皴擦所构造的"抱石皴",使作品大气磅礴;李可染的光感笔墨拉开了文人墨戏的距离;林风眠的作品虽远离书写性,但其水墨格局仍保持着中国画的意义和魅力。

我国近代山水画大师黄宾虹先生说:"论用笔法,必备用墨,墨法之妙,全以笔出。"他又说:"古人墨法妙于用水,水墨神化,仍在笔力,笔力有亏,墨无光彩。"可以看出,笔是通过墨色来体现的;墨是通过笔的使用来发挥作用的;笔墨之间的变化是通过水的作用产生的。清代张式在他撰写的《画谭》中指出:"笔法既领会,墨法尤当深究,画家用墨最吃紧事。墨法在用水,以墨为形,以水为气,气行,形乃活矣。古人水墨并称,实有至理。"所以,在作画中掌握笔、墨和水这三者关系非常重要。在笔墨中,墨的颜色是浓、是淡,是干还是湿,这取决于毛笔的含水量。在浓墨水中加水越多,墨色就越淡。毛笔含水量越少,它就越干;它所含的水越多,就越湿润。如何协调笔、墨、水的关系,应根据山水画对象的需要灵活运用。

简言之,当代人对传统笔墨的重新理解、发展和挖掘,也是对传统笔墨的改造。现代画家大多以追求、表现情趣美为目的。融合现代审美观念(如"肌理效果、平面构图、光效"),借助版画、水

彩、油画等技法来进行水墨创新活动,比如通过对笔墨的特殊运用(用笔的散锋,用墨的冲破、撒盐等),通过对画面形象的夸张、变形,通过对构图的分割、解构、反常规的处理等,化笔墨为情趣,化景物为情趣,化构图为情趣,使画面呈现出有情趣的美感。

根据前人的相关经验,墨的使用可分为五种方法,即:泼墨法、破墨法、积墨法、焦墨法和宿墨法。

一、泼墨法

依据史料记载,泼墨法为唐人王洽所创,他提出了"以其痕迹,为山为石"之说,对后世影响很大。清代石涛言:"漫将一砚梨花雨,泼湿黄山几段云。"给了大写意泼墨很好的描绘。近代大家用泼墨法创作,气势磅礴,撼人心胸。用泼墨法创作山水画,画家主要是通过笔、墨、水的有机结合和运用,创造形象,表现出生动活泼的大片水墨。具体操作时,先用清水将笔打湿并溶解一定量的淡墨,然后用浓墨蘸笔尖,或笔的一侧蘸浓墨、另一面蘸淡墨,以中锋、侧锋、卧笔等行笔方式画出浓淡、干湿的交错层次和变化,取得形象生动、清晰、自然的意境美。

(1)用泼墨方法作画,要求行笔时快慢结合,应快则快,应慢则慢,揉按轻重适度。不但要求墨色灵活清新、结构鲜明,而且需要按塑造物象要求控制一定范围和空间。

(2)泼墨作画,可先勾后泼或先泼后勾,可边泼边勾或边勾边泼,甚至边泼边擦多种画法结合进行。如图3-18、图3-19所示。

图 3-18　先勾后泼（李向平课稿）

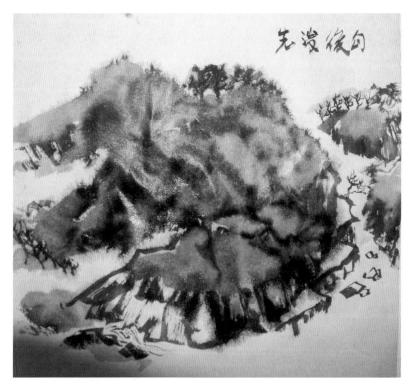

图 3-19　先泼后勾（李向平课稿）

　　泼墨在用笔上可中锋、侧锋互用进行点泼，可侧锋或卧锋而泼，也可泼色、泼墨同时进行，要根据表现对象需要灵活运用。泼

墨画的可贵之处在于墨色飞扬,偶有墨晕而不影响表现形象,笔法潇洒却不失规律,画面不脏不模糊,统一和谐。用泼墨法作画时,要大胆小心,注意保持细腻的墨色。泼墨画的目的应根据画的内容和艺术效果的需要而定。作者在自觉控制墨、水、宣纸的条件下,应在笔墨的变化中,通过墨的泼洒寻求自然、韵味和意境。

二、破墨法

所谓破墨,是指在落墨的基础上,在部分或局部半干半湿的状态下,施染墨色或水,使墨相互交叠渗化,并产生笔情墨趣。这样可以使原墨色破晕开,从而达到突破和丰富原墨色的效果。破墨时要根据物体的需要把握破墨的形状和方向。

破墨法有以下几种形式:

(1)浓墨破淡墨:先以淡墨画于宣纸,趁湿时施浓墨,使浓墨在原淡墨色的基础上破开。如图 3-20 所示。

图 3-20　浓墨破淡墨(李向平课稿)

（2）淡墨破浓墨：先画浓墨趁湿时施淡墨，使原浓墨破开。如图 3-21 所示。

图 3-21　淡墨破浓墨（李向平课稿）

（3）水破墨：先以浓墨、淡墨作画，趁湿时再用清水破浓墨、淡墨。如图 3-22 所示。

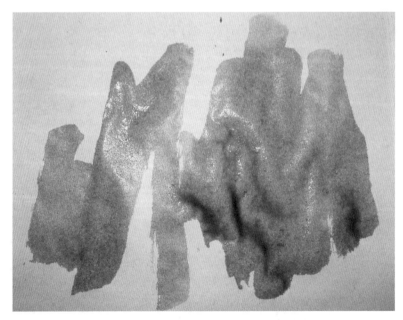

图 3-22　水破墨（李向平课稿）

（4）墨破水：先以清水将宣纸刷湿，趁半干半湿时作画，使浓、淡墨在湿纸上破开。如图3-23所示。

图3-23　墨破水（李向平课稿）

破墨法在用笔方法上，可以直笔破横笔，也可以横笔破直笔，粗细笔相互结合，以补充墨色，增加和丰富墨色效果（如图3-24所示）。总之，破墨法一定要在墨色未干时进

图3-24　破墨法（李向平课稿）

行,利用水分的渗化作用,使墨色与水有机地结合。

在山水画中,为了描绘山石、树木,可以用破墨法来描绘画面的近景、中景和远景。尤其是在自然风光中展现远山与云雾、雨雾时,破墨法的表现力很强,可以使景物清晰,生动而不僵硬,浑浊而不模糊。破墨法运用得当,神韵也随之而生,气韵生动。

三、积墨法

积墨法是一种分层加墨、先淡后浓、积叠多遍、层层深厚的用墨方法,也可以说是由简单到丰富、由单一到复杂的一个用墨过程。清代龚贤用此法最好,得苍秀丰饶明丽之效果。近代潘天寿说:"绘事以积墨为难。"

在绘画过程中,积墨法所用的墨通常先淡后浓。笔墨层层施涂,多次积淀,直至将山石的结构、布局、氛围和追求的意境展现得淋漓尽致。对积墨法有关笔势的要求,黄宾虹先生曾指出:"作画积墨千层,仍要墨气淋漓。"做到"有笔迹墨痕可寻",不可模糊一片,失掉墨气。在以积墨法作画中,应有虚有实,以实带虚,以虚带实,明显的地方要隐藏,隐藏的地方要明显。山石凹凸变化跃然纸上,让墨色层次分明,意蕴无穷。画面近观山石林木形象清晰、层次分明,远观气势磅礴。

在山水画中,使用积墨法一般有两种方法。其一是:第一、二遍墨色全干后,还需要用积墨进行深入刻画,可将画面刷湿,半干后加点或皱擦,以达到厚重丰富,这为干积;其二是:每一次墨色未

干时边点、边积，或点、皴、擦结合进行，这为湿积。在此种方法中，要注意点势气势、墨色的浓淡、笔触的力度方向、大小变化，以求层次丰富。很多优秀的山水画都是采用干湿叠加相结合的方法，从干画到湿画，从湿画到干画。看似随意的点、皴、擦，实则融为一体，墨色层出无穷，是作者苦心经营的结果。

作为山水画的重要技法，积墨法也没有限制，它可以是干积，也可以是湿积，还可以干积湿积并用。积墨层级的数量和轻重，是根据描绘对象的特征和空间环境的完整呈现效果而定的。恰到好处，自然会让画面得到溢出和厚重的意味。

干、湿积墨法如图 3-25、图 3-26、图 3-27 所示。

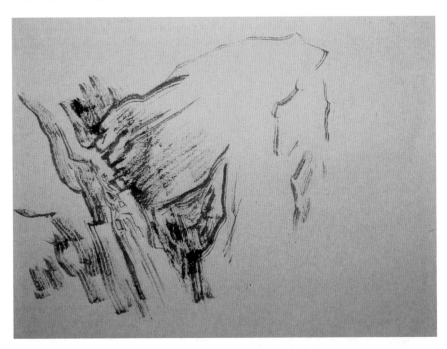

图 3-25　干积墨法（李向平课稿）

图 3-26　湿积墨法(李向平课稿)

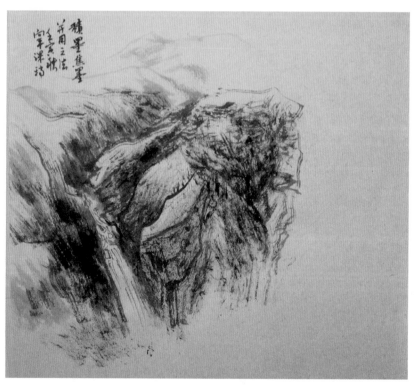

图 3-27　积墨、焦墨并用法(李向平课稿)

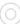

四、焦墨法

　　焦墨法,是以焦墨作画的方法,山水画中勾、皴、擦、点的作画过程,都是使用焦墨来表现对象的。焦墨法不宜多用,一般在小面积、结构部位起骨干作用。墨色沉重苍老,用于提醒画面呆板、不精神之处或改变润浮光薄之病。如图 3-28 所示。

图 3-28　焦墨法(李向平课稿)

　　焦墨法包括枯笔、干笔、渴笔的用笔。枯、干、渴分别形象地概括了各种笔画在纸上所呈现的墨色变化和干湿程度。由于墨色变化的种类繁多,任何浓淡墨色层次都可以形成各自墨色不同的焦墨层次。在自身墨色层次的基础上,用"焦"来表现山石的体积,赋予它们空间感。焦墨的运用是与湿笔相比较而存在的,焦墨呈"枯

焦"，湿墨呈"滋润"。要见滋润，得以枯焦墨来对比；要见枯焦，须以滋润来衬托。

焦墨的画法有很多种，可以用浓墨蘸取，直到笔干变成焦墨，然后用焦墨擦干的笔吸水，反复上色，直到笔墨干净为止。这样绘画就由浓湿墨—枯墨—浓淡墨—淡墨组成。画中墨色有干湿、有浓淡，变化丰富自然，表现对象逐渐深厚。也可以直接以枯墨干笔作画，笔法"如锥画沙"，表现对象多用线造型，墨色由枯墨渴笔，再加擦染，在单色中求变化。外出写生作画常用焦墨法。焦墨写生工具简单，携带方便，同时表现对象丰富，此法被很多画家广泛运用。

五、宿墨法

所谓宿墨，即隔夜之墨，即"陈墨"。陈墨在失去胶性的同时，减弱了渗化力，产生不新鲜之感，但渗化时意味独特，水渍和毛糙感、斑驳感、漆黑感跃然纸上。使用这种变了质的墨来作画，就是宿墨法。

由于宿墨失胶之后墨质改变，墨粒增粗，渣滓较重，墨色不易渗化融合，所以作山水画时宿墨一般不宜多用，只在画龙点睛处用之方见神采。用笔时要慎重考虑，格外小心，做到严谨准确、事半功倍、恰到好处，否则会变硬、污染画面。

墨法的运用变化多端，没有规则。一般可采用新墨、宿墨结合创作法。通过笔触墨痕、新墨和宿墨相结合的运用，既得苍润浓厚之感，又破了常规用墨中的平庸格调，使画面新旧墨色交溶，色彩丰富浓郁。

第四节 山水画的着色

　　山水画经过几千年的发展,已经基本形成了一套比较完整的具有中国特色的着色方法,如青绿着色法、浅降着色法等。历代画家所继承的山水画的着色程序和步骤,现在被认为是传统山水画的着色方法。由于技法完备,历代画家纷纷效仿,并逐步完善。

　　唐代绘画辉煌博大,色彩运用自由,强烈、真率。自北宋以来,文人画在绘画史上逐渐占据主导地位,色彩在纯粹的笔墨中已屈居第二位。赵孟頫、仇英、恽寿平、华岩等画家虽然偏爱色彩,但与唐代的色彩使用相比,他们显得缺乏生气。

　　清末民初,上海派画家任伯年及其学生吴昌硕用色彩和墨相结合,使他们的作品丰富多彩,更适合传统的审美习惯,被称为古艳。齐白石、潘天寿师从吴昌硕,直接使用颜色与墨的对比使画面效果产生强烈张力。吴昌硕和齐白石总体上没有跳出传统的色彩模式,但其贡献仍然值得我们去深入研究。张大千受海派影响,对唐代壁画的色彩也深入研究,尤其是对朱砂、石青、石绿等矿物色进行了深入探究并大胆运用,使他的山水画跳出了传统的色彩模式,对中国画产生了深远的影响。

　　现当代山水画着色有了很大的突破,有别于传统的"随类敷彩",表现出了色彩观念的更新和着色方法的灵活。在笔、墨、色三者的关系中,色彩的运用打破了传统的固定组合模式,并进一步将

色彩与构图巧妙结合起来,使一些现代作品大放异彩。如图3-29
所示。

图 3-29　现代重彩山水(武剑飞)

一、青绿着色法

这种传统着色方法依靠色彩铺排晕染,特点是:体制严森,敷
彩沉厚。墨骨不显者为"大青绿",填金底勾金线者为"金碧山水",
呈现一定笔墨情趣者为"小青绿"。主要材料是石青、石绿、朱砂、
赭石等。青绿山水发展于唐宋,以大李和小李将军(李思训、李昭
道)为代表。对勾皴的基本要求是多勾少皴,以少量的淡墨染山石
凹面,表现出特别的立体感。

(1)大青绿:色调的浓重的以石青、石绿为主。笔墨简洁,描绘

工整,以勾为主,山皴很少,墨染不宜多,效果雍容华贵,艳丽辉煌。"金碧山水"属大青绿,待泼彩干后,可用泥金勾线,更显得富丽堂皇(如图3-30所示)。唐代李家父子、北宋王希孟、南宋赵伯驹、元代赵孟頫、明代仇英等多画之。

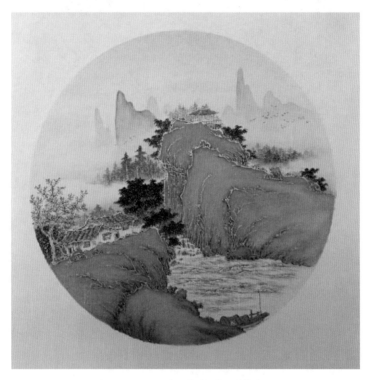

图3-30　金碧山水(佚名)

(2)小青绿:在水墨和水墨淡彩的墨稿基础上着石青、石绿。要求色彩爽朗,意在工写之间。以水墨为基调,笔法可繁可简,有较大的灵活性。石青、石绿要温和清润,可用花青打底、草绿通铺,也可不打底直接上石青、石绿或黄加蓝配制成的深绿和浅绿。如图3-31所示。

青绿山水着色方法很多种,常用的有平涂法、积染法、填色法、烘染法、没骨法等。

图 3-31　清溪何处（李向平）

（一）平涂法

（1）先用赭石色平涂山石（叫打底色），色彩要薄，不能覆盖轮廓线，只涂阴面。

（2）干后再用石绿色平涂山石，由山石顶部向下着色，只涂阳面，山石根部留出底色并用清水笔晕开，消除石青（石绿）色笔痕，并和底色吻合，注意不要把轮廓线盖上。如图 3-32 所示。

（二）积染法

第一遍打底色（赭石或汁绿），第二遍着石绿色，第三遍着石青色，这样一遍一遍着色法叫积染法。最后一遍着色要小面积重点提醒。每次着色不要性急堆厚色，色彩要保持薄而纯，最后积染的效果才能达到色泽靓丽。

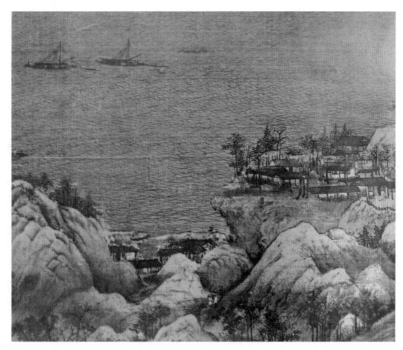

图 3-32　千里江山图(局部)([北宋]王希孟)

山石的色彩整体效果分主色调、调和色和对比色。主色调的着色面要大,调和色次之,对比色面积更小。如主色调是三绿(冷调),调和色可以用绿味青,对比色可以用朱砂(暖调),以少量青蓝衬之,增加其对比效果。如图 3-33、图 3-34 所示。

(三)填色法

有意留出勾线,有装饰效果色彩要单纯、沉稳,略厚一些。有时少量压住勾线,或少量露出底色,这更显出刀刻的斑驳效果。步骤如下:先着底色;后着主色;整理填补。多用于夹叶、较小的山石点景。如图 3-35 所示。

图 3-33　重彩山水（［明］仇英）

图 3-34　山居图卷（［明］钱选）

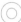

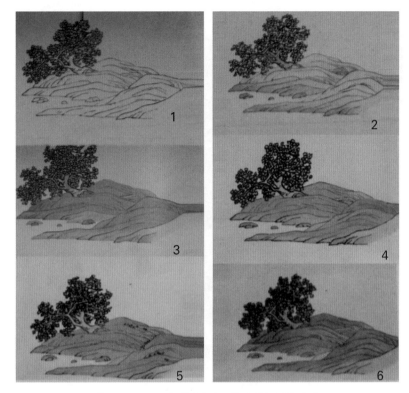

图 3-35　青绿填色法步骤（佚名）

（四）烘染法

将纸打湿，着色不露笔迹，边缘柔和，常用染大面积色块，色不要太干，适当水分，笔能拉开。如染天空、云雾、水面、大面积山石，画雪景烘染山石轮廓以外的空间等，用处广泛。如图 3-36 所示。

（五）没骨法

没骨法不用墨线勾山石结构，用石青、石绿等色块来表现山石的形状、势态。具体步骤如下：①用极淡的墨或花青色勾出大体山石之间的前后关系、树木位置。②着底色分出阴阳。③着石青、石绿分出前后、虚实。④局部少量线条，点缀苔草，双勾树木，渲染云气等。如图 3-37 所示。

图 3-36　日暮苍山远（李向平）

图 3-37　没骨山水（局部）（［明］蓝瑛）

二、浅绛着色法

浅绛着色法是用赭色和靛色(深蓝)为主色的淡彩在山水画上施以润泽,其特点是素雅清淡、明快透彻。就浅绛法而言,其意是补充笔墨的不足之处,但还显示出笔墨之痕迹,这与青绿设色法有本质的区别。色彩中和而娴雅,意趣温文祥和。

(一) 单色浅绛法

单色浅绛法有以下两种:

(1)以赭石设色。

(2)以靛青(花青)设色。

如图 3-38 所示。

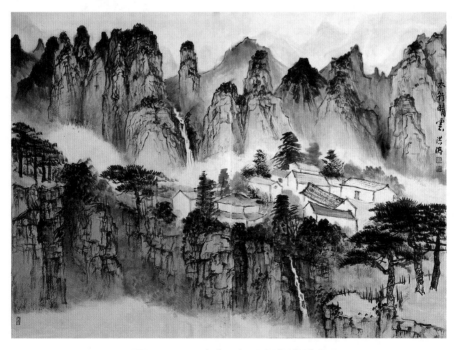

图 3-38 太行晴云(张洪涛)

（二）复色浅绛法

以赭色、靛青色、黄色等透明浅色加设山石。在一幅画中加设两种以上的透明色称复色设色。

（1）主赭调：大面积用淡赭石染。待干后，在山石凹处设透明色和淡墨。如图3-39所示。

图3-39　看云疑似青山动（张旭月）

（2）朱砂主调：赭石打底，设以朱砂色。分浓朱砂设色和淡朱砂设色两种。如图3-40所示。

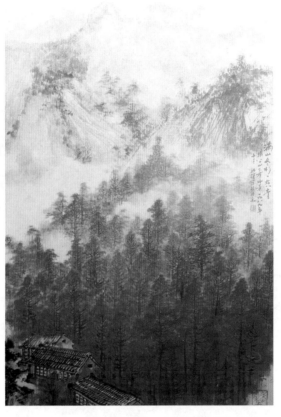

图3-40 满山冬杉一点青(周汝谦)

（三）花青主调

（1）淡赭石打底,干后大面积罩淡花青,山石根部留有底色赭石。

（2）在多座山石中,总体色彩效果是花青色,少量为赭石色,但赭色的位置不一定局限在山根,也可在山顶设色。

（3）汁绿主调:淡赭打底,顶部大面积着汁绿(酞青蓝黄),山根露赭色。

（4）苍绿主调:淡赭打底,顶部大面积着苍绿(花青)。

如图3-41所示。

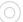

图 3-41　幽境（李向平）

三、泼彩法

近代画家张大千、刘海粟先生善用此法并闻名于世。古代有此技法说法，但不多见。泼彩法属意象着色法，一般有泼青绿色、泼朱砂色、泼紫色等，并要形成团块形式。所谓"泼"是形容用水量大，墨色变化有倾泼之势，以使画面因墨韵、色彩高度张扬而更为朦胧。泼彩时要将颜料在小碟内调出所需的色相、浓度，泼洒在刚刚在画面上泼好的墨上，利用墨、色的自然流淌、渗化性能形成大体结构，再利用色彩的渗化行迹和肌理，用笔整理成完整的作品。如图 3-42、图 3-43 所示。

图 3-42　金碧泼彩山水（张大千）

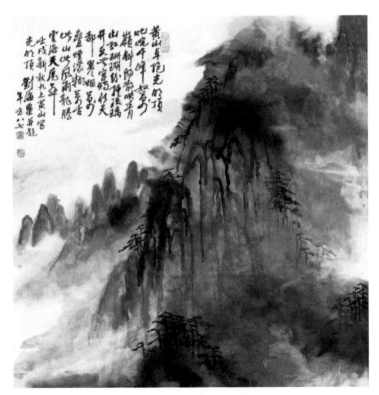

图 3-43　光明顶（刘海粟）

泼彩法分大泼彩和小泼彩。大泼彩通幅泼彩,少见勾勒。小泼彩是在整幅之局部泼彩,起醒目、点睛效果,面积较小。在墨块底上泼彩,要趁墨块未干将色彩泼于上面,色要稍干一些。泼彩法在山水画设色方法中难度较大,需注意以下两点:①常用于以大山为主题的画面,突出泼彩效果,画面空白亦少,满构图;②泼彩后的大小色块的痕迹要有晕渗效果。也有作品强调:小面积跳出画面;运作大胆,色彩鲜明,应用青绿色较多;"大胆落墨,细心收拾"是泼彩画的画理。

第四章
中国山水画的赏析

第一节　如何赏析山水画

　　面对一幅山水画,尤其是一幅经典名作,能够审美赏析是十分有必要的,懂得"读画",可以让习作山水画有着事半功倍的效果。

　　提升赏析山水画水平的方法主要有以下三个方面:

　　(1)应加强文化涵养。儒、释、道是中国传统山水画的哲学基础。道家讲求"道法自然",尊重自然、感悟自然等老庄精神为许多文人士大夫所膜拜,他们的作品或多或少受到其影响。山水画是体现中国文人士大夫精神与艺术意境的一种重要的艺术表现形式。儒家思想在古代中国独领风骚。封建皇权体制下,尊卑思想渗透到绘画作品当中尤为明显。例如:《明皇幸蜀图》中,唐明皇明显要比其他人高大显眼得多。这个思想与山水画中山川的主次位置关系有着一定的联系。山水画还映衬着禅宗、佛学的境界观,重

视体现创作者的思想境界。魏晋南北朝时期玄学盛行,诞生了早期的山水画论。谢赫的"六法论"、宗炳的"澄怀味象""卧游说"等观点,对后世画家起到了重要影响作用。因此,欣赏者在赏析山水画的时候需要有一定的文化知识储备,这样才能更好地理解山水画内在的奥妙。

(2)需有自然地理的常识。这方面,欣赏者可以通过间接或直接的方式获得。间接方式指通过听说等方式了解祖国的地理环境;直接方式为同道中人结伴而行,登高望远,身临其境,饱览大好河山,体察大自然的美。山水画题材的丰富性受地理环境的影响。荆浩、关仝等人生活在太行山一带,范宽生活在关中地区,董源、巨然则生活在江南鱼米之乡,他们的作品多表现生活所在地的风景。所以,欣赏者储备些自然地理常识,对赏析山水画大有裨益。

(3)对笔墨技法当熟悉。山水画的笔墨技法已形成一套完整的体系,大致可分为笔墨基础和笔墨特征意趣。从谢赫"骨法用笔"到"墨分五彩",再到黄宾虹的"五笔七墨",山水画的笔墨技法已成为独具审美意义的符号,不了解这些,对于赏析山水画可以说是"瞎子点灯"。想要了解这些知识,可以采取多种方法。第一,听书或阅读经典理论书籍;第二,自觉应用所学的这些知识;第三,主动赏析绘画作品,和周围人交换赏析的意见,用所学笔墨技法等知识评析山水画,做到"理论联系实际",从而提升山水画的赏析水平。

山水画是艺术家在大自然的美景中融入自己的感情,并通过艺术的手法表现出来的艺术。从魏晋南北朝时期开始山水画从传统的人物画中剥离出来,形成独立的画科,到唐代趋于相对成熟。

山水画善于表现大自然的精华,阴阳、朝暮、昼夜、晦冥、晴雨、寒暑各有妙境。这就好比现在的人们为了调节喧闹的城市生活和紧张忙碌的工作,外出旅游,寄情山水,人们钟爱于山水画也是这个道理。

中国古人对山水有着宗教一样的崇拜与敬畏,认为浩瀚的宇宙中蕴涵着广袤无垠的奥妙,众多神灵都隐于山水之中。山水画这种以大自然风景为主要描写对象的中国传统画科,其支科虽然仅有山水与界画两种,但是名山大川、风景佳胜、田野村居、城市园林、楼观舟桥、历史名迹均可入其中。山水画不但表现了丰富多彩的自然美,而且体现了中国人的自然观与审美观,同时也间接地反映了社会生活。

总而言之,山水画的文化内涵十分丰富。历代山水画艺术家以及无数的经典代表作品皆充分地阐释了中国传统儒、释、道的哲学观念。例如儒家精神文化要求人们积极地入世,要有修身、齐家、治国、平天下的抱负。在传统儒家文化中好像江山就是山水,透过山水,可以窥视到家国的概念。北宋有位青年王希孟,他十八周岁之际在宋徽宗赵佶的指导下绘制出青绿山水《千里江山图》。该幅作品展现出壮丽的锦绣河山,不乏精工细腻之处,虽绘制的是群山环绕、江水浩渺之风景,实则为宋徽宗展现大宋江山。郭熙的《早春图》,以全景式构图形式勾勒出春回大地时节我国北方山川辽阔的气势,全画场景恢弘、气吞山河,树木、岩石布局的节奏感、秩序感强烈,体现出大宋朝的繁荣与昌盛,寓意山河永固之意。这类作品有政治的含义,要了解这类作品的历史背景,才能更好让我

们对画作进行赏析。

第二节　经典名作赏析

一、展子虔《游春图》

展子虔《游春图》(见图4-1),为绢本设色,高43厘米,宽80.5厘米。

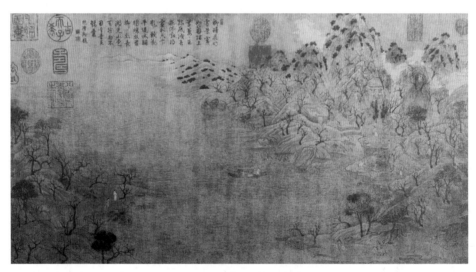

图4-1　游春图([隋]展子虔)

据传,其真迹失传已久,现为唐人摹本。《游春图》是我国现存山水画卷轴中年代最为久远的作品。画作右上部分为宋徽宗赵佶书写的"展子虔游春图"瘦金体六字,用笔犀利,筋骨犹存。该画附有清乾隆帝等人的印章。这幅摹本是由号称"民国四公子之一"的张伯驹先生捐赠,现珍藏于北京故宫博物院。

《游春图》展现了别样的画景。古人云："一年之计在于春。"此幅作品描绘了上流名士在生机盎然的春季踏青游玩的场景。艺术家以贵族游春为蓝本,通过接近写实的手法展现出祖国大好河山与达官贵人们的快乐生活。全幅作品树木绘满山间,桃红柳绿,别样生动。远眺山间出现一行骑马的人,侧看有乘船的仕女欲登岸随行,瀑布飞溅,小桥流水,远山近丘,层出不穷。全画多点透视,以俯瞰方式遥望风景,水面平静而开阔,烟波浩渺,两岸山峦叠嶂,此起彼伏。纵览整幅画,左右两山高低错落有致、层次深浅分明,意境悠远。

《游春图》的技法表现颇具特色。一是设色青绿勾勒填充表现的方法。总体来看,山石树木无皴法有勾形,另加以青绿色为主的浓厚色彩。具体来说,绘画者先用线条勾出山石树木外轮廓,少用皴法,后加以近似赭石筑底,再在山石之上凸出部分添加青绿色,略表区别,使其达到先浓后淡,晕染的渐变效果,形成上下色调对比,从而达到整体的明暗性与空间感。建筑、人物和马匹等则分别用白、红等色上染,色彩和谐,统一。二是画面构图摆脱魏晋南北朝时期以人物为背景"人大于山,水不容泛"的前期稚嫩的表现方式。画面以山石湖水为主,山石和人物有了明显的比例关系,远近空间关系有所改善,以人为局部出现画面之中,从而形成人与自然的空间关系感,形成良好的"远近山水,咫尺天涯"的壮丽山川效果。此为点景人物笔法,略有六朝时期的韵味,虽笔法到位,然用笔的丰富性稍显逊色,细节之处力不从心。

云的景观存于《游春图》之中,具有特殊的意味。《芥子园画

谱》中提出："天地之大文章,为山川被锦绣。"此处说明云的概念。随后又说出云与山水之间的关系："亦以见虚无浩渺中,藏有无限山皴水法。故山曰云山,水曰云水。"此处阐明山水与云之间关系的微妙。《游春图》中,云的显现具有以下两点意味:首先,符号化和全局观。云在山水画中的作用表现为,在隐晦事物的同时,进而凸显主体物,产生出聚合离散之作用,达到物与物之间的相对平衡状态。在静止上,由于有云的出现,使得整个画面形成灵动感,活灵活现,既打破了画面的呆板,也避免了喧宾夺主。可以说,云在山水画中是一种辩证的关系,通过云这一符号,实现风景的自由变化,勾勒出你中有我、我中有你的环境。其次,事物的"互文性"。它是指在结构主义之上,注重文本自身结构的非确定关系,而这表现在山水画中整体意境间的辩证统一。《游春图》中,云的存在介于山水之间,完成了天和地的互相更迭。画中密实的部分,由云去拓展空间,在宽度与高度两个方向发展;而空旷的地方,云的出现又为画面引入了丰富感。画中的云,起到了天然的屏障,划分出了高低远近。因此,以上两种云的存在方式,充分体现出云在《游春图》中的作用。

纵览此画,视野开阔,春暖树绿,生机盎然,波光粼粼,让人沉浸其中。该幅作品的风格掀起了盛唐时期山水画的新风尚,艺术表现手法愈加成熟、精湛,但仍有事物承袭六朝之腐气。可以说《游春图》起到了承上启下的重要作用,不愧为我国传世经典佳作。

二、李思训《江帆楼阁图》

《江帆楼阁图》(见图4-2),唐代李思训代表作。该幅作品浓缩了唐朝山水画的艺术成就,彰显了绢本设色山水画的特征,可谓是不可多得的神作。

在作品构图方面,为纵向绢本,图中事物由画面底部开始,从近处向远处扩展,缓缓打开。远端,江河岸上树林成片,枝繁叶茂,树木之间亭台楼榭若隐若现。楼台回廊之间似乎矗立一人;河岸边双人背手面向江河,远眺观望,他们或谈天说地,或游览景色。其他四人好像主

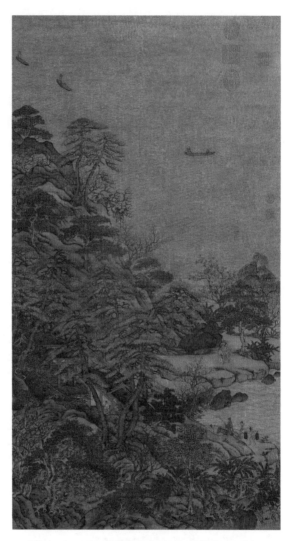

图4-2　江帆楼阁图([唐]李思训)

仆关系,主人骑马,另外三个人则分别挑着担子、手拿行李包裹,沿着山路前进。远处水面,波光粼粼。艺术家通过鱼鳞状波浪线条勾出河面,且随着水面越来越远,最后水天合一,并为一色。画面上方略微靠右处有一小渔船,相较更远处又有两条小舟渐渐远去。

该幅作品,人与自然和谐统一,画面令人心旷神怡,具有超然若无的意境。

在绘画用笔方面,李思训浓墨重彩,画风柔和,笔触细腻,多用绿、青上色,且依据不一的景物进行恰当渲染。同时,用笔灵活,顿挫、粗细等线条清晰可辨,勾勒出山石、树木、人物和楼阁,风骨犹存,画面典雅,具有厚重的富丽堂皇的山水画风格。

中国山水画的包容性、延展性、与其他不同艺术的兼容性较突出。王维云:"诗中有画,画中有诗。"诗、书、画、印浑然一体。自古中国艺术鉴赏界高深莫测之人不胜枚举。清乾隆帝酷爱收藏文玩字画,奇珍异宝,美称"十全老人"。经乾隆赏析过的多数字画,就会盖上他的印纽,或题词写诗。中国诗词乐府、琴曲书法都可能与山水画互相融通,文学作品里的多数著名的美文、诗句皆变成了山水画表现的母题。例如王维《辋川图》中的诗意、陶渊明的《桃花源记》和沈括的《梦溪笔谈》中的潇湘八景等。书法入中国画由来已久,元赵孟頫指出"书画同源",将书法之笔正式引入绘画之中,经过他和后代艺术家的不断努力与实践,从而形成一体,借助笔墨抒发不同的心境。

"山水"两个字并不是简单的山川风景概念,它囊括了中国传统文化。例如:山为阳,水为阴,意味着阴阳互补;山是刚,水是柔,象征着刚柔并济;山是实,水是虚,体现的是虚实相生的思想。山水画绘出的内容有草木、山石、丘壑、建筑、云水以及四季更迭、阴晴风雨,抒发的是中国人的心境与审美,表达的是人对大自然的态度,人与自然、人与宇宙和谐统一的关系。中国人借助山水画来寄

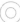

托自己的情感,来记录万物流变的规律,来认知不同的生命体。

山水画中的"意境"是我国古典美学中的重要范畴之一,且组成了中国传统艺术美不可或缺的部分。据考证,"意境"早在唐王昌龄的《诗格》中就已出现,当时局限于对诗歌的赞誉,后经文人士大夫的延展,逐渐成为评介中国山水画乃至中国艺术作品的标准之一,由此建立起系统完整的美学意境说。意境学说运用在古代画论中相对滞后,并无过多的研究,仅有些许散论,只言片语,然而核心要义却十分精妙。特别是写意山水画,往往重视对意境的表达。叶朗说:"境是象与象外虚空的统一。"[1]因此,我们在赏析山水画时,意境的高深与否就可以作为我们衡量绘画作品孰优孰劣的一把标尺。魏晋南北朝时期有"晋尚韵"之风,先后出现"骨法、形神、势态、气韵、以形写神""取之象解"等观点。另外,谢赫首次提出"六法"论:气韵生动、骨法用笔、应物象形、随类赋彩、经营位置和传移摹写。位列第一的则是气韵,这奠定了中国画论的基石。

《江帆楼阁图》对后世中国山水画的发展影响深远。第一,作者李思训为皇室后人,地位显赫,熟知上流社会的审美趋向,以及统治阶级希望获得的理想生活,更能代表当朝官员的心中向往。李氏的艺术作品往往具有超凡脱俗、清新雅致的气韵。第二,后人常以"金碧辉映"赞美李思训的绘画作品,具有意境高深、色彩艳丽、画风精致的特征。他的绘画特点为五代十国与北宋期间的山水画奠定了坚实的基石。之后山水画中的"青绿山水"一流派,亦

①叶朗:《美学原理》,北京大学出版社 2009 年版,第 270 页。

是继承了他的画风。后人多定位李思训为"中国山水画第一人"，例如唐朱景玄的《唐朝名画录》与元夏文彦的《图绘宝鉴》等书籍均有记载。明朝董其昌等人提出绘画南北宗论，即画分南北派，李思训列"北宗"首位，究其这一点，则可观后人对他的绘画作品的推崇。

三、李昭道《明皇幸蜀图》

李白诗词中有《蜀道难》，李昭道画作中有《明皇幸蜀图》（见图 4-3）。《明皇幸蜀图》传为唐代李思训之子李昭道所绘，全幅绢本，大青绿设色，高 55.9 厘米，宽 81 厘米。张彦远在《历代名画记》中盛赞他的画"变父之势，妙又过之"。李昭道画风精细，勾线纤细，层次鲜明，上色别致。

图 4-3　明皇幸蜀图（[唐]李昭道）

《明皇幸蜀图》的用笔可谓是风骨犹存,运笔峥嵘。作品通过线条纵向与横向的走势,表现出立体空间感。此画人物、风景和动物的形态皆使用线条表现,这类线条不同于前人的密集,不是春蚕吐丝、娓娓道来的画法,而是柔中带刚、铁线描的视觉感,山石硬朗,起笔抑扬顿挫,提按结合,让线条显现出横竖、疏密的不同效果,展现了蜀山的崎岖不平、蜀道的蜿蜒曲折,山水之间穿插人物车马,营造出生机勃勃的气息。全画通过纵向和横向的线条勾勒出空间感,形成前景、中景和远景的景深感,高山之巅又有浮云游动,将欣赏者的视野推向无尽的远方,形成咫尺天涯的视觉冲击感。

一方面线条粗细、疏密体现出事物的质感。山分阳面和阴面,作品描绘山阳面较少出现线条,而山阴面大量出现线条,表现出山石的块面关系以及立体感,山势形成高低错落的变化。另一方面,画中线条刚劲有力,曲折回转,线条灵动感强烈,更多地集中在浮云之上,产生出紫气东来的韵味。湖面水的波纹呈现出简单的网格状,表现出远景水面的统一形态。人与畜的线条增加了画面的运动感,更丰富了线条形态求同存异的变化,可谓是"致广大,尽精微"。

后人赞誉李氏父子的画为"金碧山水",可想而知《明皇幸蜀图》的色彩特征。首先,多姿多彩,色调明快。此画整体为青绿色系,局部夹杂水墨色、青色和翠色等冷色调,画中兼有胭脂红、朱砂红、熟赭石等暖色调,青中带红,黄中带绿,相得益彰,熠熠生辉,呈现金碧辉煌之气韵。卷云设白,使空气透彻,空间倍增,同时又避

免了画中对比色的突兀。其次,以不同色划分区域,画面错落有致,同一色系以明亮度的不同来划分区域,如山阳为绿,山阴为青,河边为赭石色,等等。通过补色增加画面的灵动感,如人物穿着红衣、马鞍则为绿,等等。河水的颜色与背景合二为一,画面中颜色艳丽的人畜则又是一个画面,形成空间感。

中国山水画的意境以意为主,注重表现技法,意通过创造境而生,烘托出"山性即我性,山情即我情"的场景。中国山水画的意境不仅表现壮丽的风光,而且表现创作者的风骨和对理想信念的追求。山水画的境界给予人可观、可行、可游、可居的心境,无论是南宗山水还是北宗石河,皆表现出意境的灵韵——或是渔夫图中的渔樵隐逸悠闲之居所,或是山川仙境一般的烟波浩渺。中国文人山水画多体现隐之情趣,或藏于山林,或游于溪流,这些都是隐。作者通过自身的感受,描绘出朴素自然的水墨风景。"大隐隐于朝,中隐隐于市,小隐隐于野",这是出世的体现。而正因如此,这类山水画与宫廷山水画大相径庭。宫廷画师的界画主要体现宫殿楼宇、市景场所。不同的画家演绎出风格迥异的画风,勾勒出别样的场景。

总的来说,《明皇幸蜀图》可谓是我国早期青绿山水画的代表佳作,体现了该画派在唐中后期已经走向成熟,对后人产生了深远的影响。后世一些山水画或多或少吸收了它的特征。该画在特殊的历史背景、艺术家的特殊身份和独特的内容、技法和画风上皆是后人探究的对象,具有极高的赏析与历史研究价值。

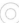

四、荆浩《匡庐图》

《匡庐图》（见图4-4）绢本，高185.8厘米，宽106.8厘米，为荆浩代表作之一。该画作描绘了北方山水壮丽的景象，亦有空灵悠远的意味，奠定了水墨山水画的成熟，也彰显了寄情大自然、淡泊名利、不理会世外纷争的主观感受。据传，荆浩隐居太行山一带，由于深居山林间，他重视观察自然，习得写生技巧，所绘作品开始运用皴擦之法，形成了一套较完整的山水画创作技法。荆浩著有《笔法记》，其中精髓之处是"六要""二病"与

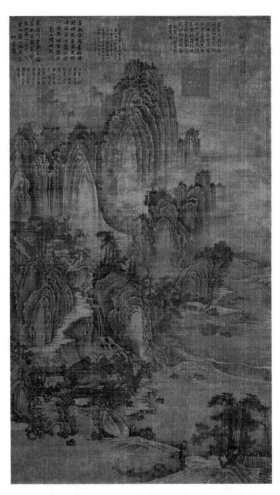

图4-4　匡庐图（[五代]荆浩）

"四势"，"六要"指气、韵、思、景、笔和墨；"二病"是有形之病和无形之病；"四势"为筋、肉、骨和力。该著作是荆浩根据长期实地写生体会所撰，具有极高的参考价值，系统地展现山水画的理论，对后世绘画与鉴赏提供了宝贵的方法。

《匡庐图》用笔行云流水，抑扬顿挫，干湿浓墨兼顾。孙承泽指

出："其山与树皆以秃笔细写，形如古篆隶，苍古之甚。"①荆浩用笔如书法中的篆隶体，《匡庐图》的用笔与书法保持着密切的关系。绘画讲求构图、章法、用笔，书法三要素的结体、章法、用笔，两者有异曲同工之妙，可以说"书画本同源"。画中线条曲折、笔直、长短、虚实皆有体现，轻重缓急，犹如涓涓细流，又恰似波涛汹涌，力能扛鼎。该画通过节奏、韵律的变化，加之浓淡、枯湿等的运用，有中锋、侧缝的夹杂，这些皆体现出荆浩借用书法之特点，用在《匡庐图》之中，可谓开拓创新，画面丰富感极强，"善画者必善书"在此画中表现得淋漓尽致。

《匡庐图》以全景式构图展现，远近、虚实多变化。山为实，水为虚，浓缩阴阳变化，形成近实远虚的透视感。远处山峰线条细腻，皴染明显，山下描绘虚化。这种表现手法体现了空间的纵深感与云雾缭绕的意境，虚中有实、实中带虚。

总之，《匡庐图》是荆浩山水画中卓越的代表作之一。他师出张璪，游览山间，拥抱自然，终获"外师造化，中得心源"之法。他继承前人水墨书法之风格、用笔勾勒之技法，在大自然间寻求山水性灵的寄托。他开启北方山水画派之路，引领中国山水画走向成熟，形成了一套较完整的绘画理论，对后世产生了深远的影响。

①孙承泽：《庚子消夏录》（卷三），上海古籍出版社，1987年版。

五、范宽《溪山行旅图》

《溪山行旅图》（见图4-5）为北宋范宽所绘,绢本设色,高206厘米,宽103厘米。该画大气磅礴,沉雄高古。巍峨挺拔的山峰,迎面而来的壮丽,厚重凝练的用笔,皆彰显着君临天下的王者气息,呈现出可望而不可即的气度。

范宽用笔勾勒出山石轮廓和纹络,浓厚的墨色描绘出秦岭山川的雄阔。映入眼帘的是气势恢宏的独立巨峰,大约占整个画面的四分之三,给欣赏者一种咄咄逼人之感。山崖壁上特殊的纹理历历可见,且变幻莫测,产生出强烈的视觉冲

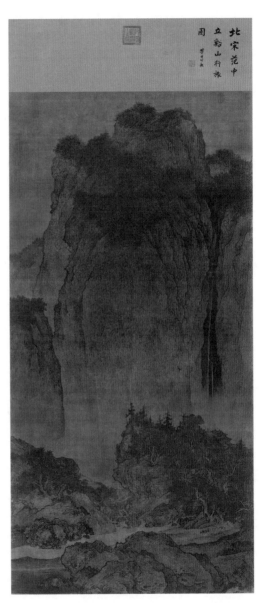

图4-5　溪山行旅图（[北宋]范宽）

击感。远处树木质感凸显,盘根错节,纹络逼真至极。此外,部分树叶可见红绿色的痕迹。

"飞流直下三千尺,疑是银河落九天。"范宽的《溪山行旅图》中

山间瀑布一泻千里。从山巅向山下望去，瀑布流水笔触细腻，在幽暗之谷中，如云雾缭绕，仙气十足。水之尽头，棵棵树木疏密有致，山脚下巨石散落，让整幅作品空间感十足。山下一队商旅缓缓走来，人物、马匹生动活泼，灵动十足，仿佛间能听到马队的声音。

中国山水画中的"形"取自于大自然，素有"山水以形媚道"之称。在"媚道"以后，就不是视觉中大自然时空中的形状了，而是用笔墨绘画出来的虚拟的形状。这种通过笔墨异化之后的形，经历了从部分到整体的构筑与拼接，从而营造出大自然时空的主观化。在两宋写实主义绘画的顶峰期，画家绘制的高山深水"全画幅"的山水画样貌，固然可以让欣赏者感受到"可行、可望、可游、可居"的独特体验，然而，这种"逼真"的感受，是理想时空中的主观真实感受，并不是客观真实的再现。因此仍然是一种理想化虚拟的时空，且与西洋画中的视觉感知的真实性大相径庭。

中国山水画的审美趋向影响了画家在描绘对象时的不固定性，这种情况表现为不受特定时间与空间的影响，恰与西方绘画中印象派画风截然相反。这可以在最大程度上发挥创作者的想象力与感受力，使其超凡入圣地融入大河山川，在高、深、平三维立体空间里，不断地来回游走，来回地变换视点，描绘出"高远、深远、平远"之视觉感，长时间、大范围地筛选和整理自己感兴趣的事物，从而由浅入深地研究揣摩，进而达成绘画者本人想要的时空。这就是所谓的"外师造化，中得心源"。西洋绘画重科学，尤其是文艺复兴之后的绘画，秉持空间固定视角，形成近大远小、近实远虚的规律。中国山水画则完全破除此类规范，可远景近画、变虚成实，也

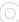

可近景远绘,转实为虚。这类洒脱的透视关系,正是中国传统艺术独有的时空观——多点透视。正是这一不同的审美观,才让鉴赏者有源可寻,在欣赏山水画的时候有章法有依据。

总而言之,中国传统的审美趋向、审美态度与时空观,构成了山水画独有的审美谱系,这有赖于中国自古以来的绘画审美价值。当下,全球化步伐加剧,上述审美谱系虽时代感久远,但仍是我们赏析山水画,学习山水画的法门。

六、郭熙《早春图》

《早春图》(见图 4-6)为郭熙晚年之作。该画为绢本设色,高 158.3 厘米,宽 108.1 厘米。郭熙以早春为主题,表现了云雾缭绕的山间之景,画中人物、动物、植物和建筑等造型颇有风趣,整体营造出梦幻般的氛围,给人一种闯入仙境的意味。

该幅作品描绘了春寒料峭的早春时节,以大自然景物为主,人物在画面中起到点缀作用,体现出一派盛世场景。

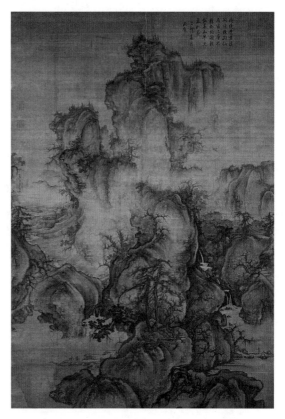

图 4-6 早春图([北宋]郭熙)

郭熙借鉴了荆浩、范宽等人的笔法,呈现出高山流水的全景式场景。郭熙将庄严肃穆、平远幽谷的意味融入画景之中,营造出一种别样的氛围。画面上云雾缭绕,卷云变幻莫测,青烟袅袅,高山间隙浮云游动,冬去春来万物复苏,春光乍泄;图中怪石众多、参天古木在山中石间散状分布,树木新芽抽出,飞流一泻千里,此景象呈现吐故纳新的勃勃生机,使其作品体现出"可居、可游"的气息。画面近处有一条船,岸上渔夫肩挑担子,踱步而行,其妻怀抱一子,手牵一孩,一家人谈笑风生,好不自在,一条小狗在前面活蹦乱跳;不远之处另一渔夫逐登岸边,山路上樵夫、商人往来穿梭,人的动与深山楼宇的静交相呼应,形成一幅妙景。

在艺术表现手法上,画家通过简约且富有灵动感的线条绘出山石的外貌,加之干湿并用、浓淡不一的墨色每层叠加在岩石之上,形成皴擦纹理,因外形像卷云翻动,变幻莫测,后被人称为"卷云皴"或"鬼脸皴"。郭熙的树木画法取自李成,枝干弯曲伸缩,形同蟹爪,故后人称为"蟹爪枝"。整幅作品用笔刚劲、凝练,笔法生动多变,墨色层层叠加,但不失画面清润之意味,将大自然表现得活灵活现、生机盎然。这幅画作流露出画家对山水景色的真情。

构图是《早春图》凸出的艺术特色之一。郭熙写有《林泉高致》,其中他提出三远法,这三远在《早春图》皆有所体现。在山水画创作中,远与近影响空间感,也给人们造成视觉冲击,通过画面由浅入深,这让欣赏者有着更广阔的审美感受。《早春图》中的高远是由下往上观,形成仰望山巅的感觉。画面下方是一些平坡,随

着向上延伸,便进入幽谷溪流间。后方的远山即为画面的主峰,它外形迥异,线条变化多端,长短错落有致,柔中带刚,或曲或直,墨色浓淡变化自然,烘托出主峰的雄伟和大气,与画面下方的岩石形成鲜明对比,此构图凸显主体的磅礴气势。深远是从前向后去看。《早春图》中,高低岩石参差不齐,蜿蜒曲折,上下起伏错落,纵深感强烈。现实中高远的山峰会被遮挡,想要窥探远处,创作者需要一步一景,通过视角的变化,营造出深远的视觉效果。平远是由近处而望远处,形成伸向远方的水平走向。该幅画近处有几方巨石,千奇百怪的树木,遥望远处也尽收眼底。

七、米友仁《潇湘奇观图》

《潇湘奇观图》(见图 4-7)为米友仁存世佳作之一,现藏于北京故宫博物院,此画作高 19.7 厘米,宽 285.7 厘米,画无印款。该作通过绘画来抒发对其父所居镇江的怀念之情,整幅作品气势磅礴,一气呵成。

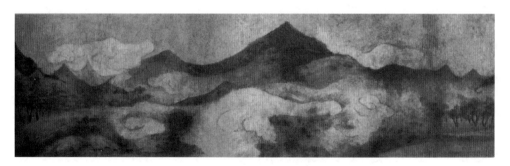

图 4-7 潇湘奇观图([北宋]米友仁)

《潇湘奇观图》通过墨色的变化和晕染的方法彰显画面的气魄。画家没有过多运用刻板的线条勾勒树木和山体的轮廓,亦没

有借助皴法去展现整体面貌,用笔法的变化与水墨的侵染来体现江南山川。深浅不一的墨色,描绘出墨韵十足的江南烟雨朦胧之景。当然由于南方山势较平,难以形成高低错落之致。为凸显江南雾气多的特点,画家多通过清淡的线条表现烟雨之状。米家山水革故鼎新,摆脱了之前的绘画束缚,避开了传统山水的勾勒皴擦之法,开辟了另一番天地。该幅画作整体给人一种湿润的感觉,画面中的实物没有过多皴擦勾勒之状。米友仁在表现天空和云气时应用了大量的水运墨,此法用清水打湿纸面,再通过墨与水的结合,晕染出层次变化。这样形成了墨色浓淡的变化,且画面整体颜色过渡自然。画家借助由浅入深的墨色分层,再添加一些墨色,从而形成"米点皴",表现出山峦叠嶂,远山山体朦胧,山峰、天空与云气相得益彰,整体画面富有韵律感。

米氏皴法具有独特的艺术特色。"米点皴"又称"落茄点"。从创作方面来看,"落"字给人一种力量与速度的感觉,犹如高空下坠,落笔有力,外混而里实。"茄"字体现了笔墨落在纸上形成近似茄子的外形。"米点"的特征是又长又细,墨色由深至浅,具有一定的弧度,犹如茄子的形状。在《潇湘奇观图》中,米友仁依托书法功底,打破传统的中锋用笔,他在用"米点"画出山形结构时,善用侧笔横点,将笔横卧在画纸上,笔尖向外,一笔一笔地点在纸面上,从而让每一"米点"达成浓淡过渡的效果,求得外柔内刚之美,多点叠加,笔路清晰。

米友仁的用笔如出水蛟龙,行云流水。《潇湘奇观图》中,云团占据较大面积,然而,面对如此众多的云,画家则是轻轻地以墨线

勾出,使得画面形成婉转的韵味。米友仁把书法中的线条应用到绘制云端之中,勾染结合,形成活泼灵动、富有生气的态势,避免了刻板单一、变化有限的现象。

纵观《潇湘奇观图》,整幅画面以线条立骨,兼具栩栩如生、水气朦胧之场景,达到了画面气韵和灵动。米氏的"落茄点"在这幅画中的大量运用,营造出节奏感,增强了中国山水画的抒情意味。米氏父子的画风开辟了传统山水画的新路径,进一步形成了中国传统山水画的精神内核。

八、马远《踏歌图》

《踏歌图》(见图4-8)为南宋画师马远的经典作品之一,背景以山水为衬托,勾勒出具有风俗特色的画作。该画现藏于北京故宫博物院,绢本水墨,高191.8厘米,宽104.5厘米。画面内容不仅描绘了初春时的山水风景,也是世俗生活的真实写照。

《踏歌图》全景构图,笔法简练,苍劲有力,通过大斧劈皴表现山石,意境深远。近景几位老叟在山峦之中沿河流踏歌行走,天地间禾苗浮动,老牛耕作于田间,田地后方则是奇石陡崖,山间偶见垂柳摆动,松竹青翠,梅花傲然矗立,涓涓细流相得益彰,给人一种身处世外桃源的愉悦感。中景枯瘦的山峰棱角分明,云雾缭绕的山间隐约可见红瓦回廊,引人入胜。远景以简明的笔法概括出云气之中的山峰,呈现出实中有虚、虚实相生的景象。

马远的笔墨表现具有独特的个性,笔法直率而强劲,戏墨既虚

轻透彻又沉实厚重。据传,马远师从李唐,相较于李唐晚期代表作《清溪渔隐图》的画法特点,这幅作品笔墨颇具写意,长短线条对比不十分突出,而且皴擦和外轮廓线逐渐融合,刚柔并济,画面清新脱俗。《踏歌图》中大量地运用长线条,形成仰望高远之巅、俯探一泻千里的快感,酣畅淋漓,整幅画面笔墨结构更为直率,多处大面积留白,空灵之感油然而生。《踏歌图》中的皴擦和用线较为分明,整体以墨罩染,画面硬朗刚健。

图4-8 踏歌图([南宋]马远)

《踏歌图》在构图形式上反映出中国传统山水画的独特性,用笔用墨均体现出个人特色,内容和形式较好地结合,反映出马远结合自身所流露出的个性情感,有性情亦能感人的真艺术。

《踏歌图》中的景物和建筑具有一定的象征意义。该画中出现有松、竹、梅,这三种植物被世人称为"岁寒三友",从古到今松、竹、梅象征着坚韧不拔的人物形象,也被后人所称道。纵观宋代历史,自宋太祖赵匡胤陈桥驿兵变之后,宋王朝统一疆土,结束了分崩离析的社会状态,然而辽、夏和金等不断袭扰宋朝的疆土,有人说,

"宋"与"送"谐音相同,在一开始就显示出后来王朝的衰败态势,最后苟延残喘只剩半壁江山,偏安一处。南宋王朝初代皇帝壮年上位,散发出欣欣向荣之景,给整个南宋带来希望。这时的马远,一改"一角"画风,创作出满幅的《踏歌图》,画家希望借助满屏的构图和"岁寒三友"来寓意南宋的平安,以及希望统治者击退侵略者,收复失地,统一河山。

在深山松林间,有一处宫阙与长廊的建筑隐约可见。马远将象征皇室宫殿置于北方山水的环境中,寓意重新收复北方失地。马远的《踏歌图》与《华灯侍宴图》中的建筑相比较,建筑极为相似,《华灯侍宴图》是受到皇家指派所绘制的,图中主要是宫廷建筑,这在一定程度上,反映出《踏歌图》中的建筑或许也是宫廷的造型。马远心系国家,怀有收复旧山河之情,积极地扮演着画师之外的多重身份。

总的来说,《踏歌图》洋溢着喜悦的氛围,表现出丰衣足食、悠然自得的世外桃源之景象,寄托了画家对未来美好的憧憬。

九、黄公望《富春山居图》

《富春山居图》(见图4-9)是中国十大传世名画之一。黄公望晚年耗时四年多时间创作完成。该画为纸本长卷水墨画,宽636.9厘米,高33厘米,以初秋时节的富春江沿岸风光为景,连绵山峰,草木苍苍,江水平静。山水丛林之间亭台楼阁、小桥泛舟,描绘出一幅悠远宁静的江岸美景。

图 4-9 《富春山居图》(局部) ([元]黄公望)

黄公望的《富春山居图》构图巧妙,经营位置十分讲究。首先,《富春山居图》运用常人的视角和传统的画法,在构图方面采用了横卷构图,对横着的树木和山岭等采用平远向纵深延伸的构图形式。这种构图让整幅画卷趋于平缓,凸显了山水的空间感与纵深感,这样就呈现出风景物的灵活性,让大众感受到不再是那么机械化,形成自然的态势由远及近的再现和消失,部分与整体保持紧密的联系。其次,《富春山居图》采用了大量留白的效果,画中虚实相生,层次感十足。我国古代绘画作品讲求"气",它是画作神韵的象征之一,在某种程度上,"气"则是变化无常、无中生有的存在形式,可以说,留白是"气"的最高境界,正所谓"此时无声胜有声"。黄公望在绘画《富春山居图》的时候,先是在整幅画上部留有一定的空白,然后再下部留有一部分空白,形成"留天留地",之后再在剩下的部分进行绘画,这样使得整幅画面显得清新脱俗,避免形成沉闷的气氛。总的来说,《富春山居图》凭借平远、深远和留白,形成较好的构图形式,彰显出富春江岸的美感,向我们展现出一种悠远空灵的景象。

黄公望在《富春山居图》中主要运用点苔法,其笔法泼辣且老成,彰显出黄式用笔的苍劲。画面点苔形状、大小、浓淡不一,既体现出山石、树木的多样性,又打破了画面古板统一的格局,形成富

春江岸多姿多彩的秀丽风景。画面前景干湿结合、深浅不一、集合离散的苔点,丰富了画面。其中最为精彩的是画面中央的长峰点苔画法,横向之中又有竖笔苔点,真乃精妙绝伦,体现出画家扎实的绘画功力。黄公望用干笔随类赋彩。《富春山居图》中多达数十座山峰,画家运用皴擦之法形成无穷的变化,加之淡褐渲染,以此形成景物苍茫的特色。

画家历经官场生活,宦海沉浮,让他看清了社会的丑陋,产生极度失望的归隐之情,于是来到富春江沿岸。画家看尽江岸四季风光,并从大自然中顿悟到人生——人生经历如同四季变迁,起起伏伏,有繁有衰。画家将这种人生观融入画面当中,形成天地人的合一。

总的来说,黄公望的《富春山居图》不愧是中国十大传世名画之一,亦是一幅极具特色的山水画作,展现了富春江岸的真实风景,作品在客观再现大自然魅力的同时,也融入了画家自身的感受,从而达到物我统一的境界,这或许就是《富春山居图》能成为传世名画的重要因素之一吧。

十、王蒙《青卞隐居图》

《青卞隐居图》(见图 4-10)绘于至正二十六年(公元 1366 年),是元末明初著名山水画家王蒙的代表作之一,属他的中后期作品,集中反映了王蒙的技法老成与泼辣。全画描绘卞山高耸巍峨的气势,且渲染出深山藏密林的幽静气息。该画笔法多样,用墨

不拘一格,体现了王蒙非凡的画功与艺术造诣,被董其昌尊为"天下第一"。

《青卞隐居图》反映了卞山的景象。该画近景为树林和山石,中景为土丘,远景是山峰,连绵不断。他用快、急和重的笔法绘制山峦和树木,画面通过细微的变化,展示毛笔锋毫,形成曲直缓急,彰显出画面的审美特征,也表现出王蒙的心境。该幅作品中线条的变化流露出艺术家的情感。《青卞隐居图》借助山势和山形的变化让整幅画达到和谐统一,这是王蒙山水画的独到之处。作品用短线与长线绘制树木外形,落笔利落,中锋为主。在山石方面,王蒙用笔如坠石之势,给人一种摇摇欲坠的感觉,这其实也反映出当时社会带给他的不安定。在这一时期,文人墨客或多或少感同身受,内心的惶恐表现在艺术作品之中。《青卞隐居图》的山石画法以"牛毛皴"和"解索皴"为主,皴法运笔平缓、干净利索,犹如飘飘然的感觉。这种轻盈的效果,多用来刻画山顶,给人一种气韵生动之感。

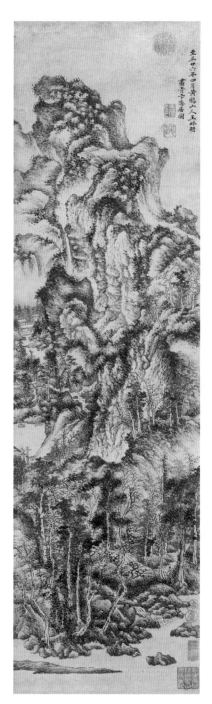

图 4-10　青卞隐居图

([元]王蒙)

《青卞隐居图》中的墨色变化主要表现在树木、苔点、皴法线条和空间的把握上。比如树木,树叶多以点状分布,画面下方以二十多棵为一组,或大或小、或浓或淡、或湿或干。王蒙把墨法发挥到了极致,表现在该画的皴法和苔点的融合。从空间上来看,前边的树丛与树后边的山丘,分别给人不同的感觉。树丛重墨堆积,厚重感较强,山丘表面淡墨铺开,让人眼前一亮,豁然开朗。画面偏左下方的树木有大面积湿墨,亦有成块干墨,两相混合,层次感十足。在此画的上部山体部分,王蒙的点法和皴法一起运用,不分伯仲,形成墨中有点、墨中有线,浑然天成。在山体设墨上,墨色统一,淡雅适中、自然。

总的来说,王蒙是元代画家具有特色的其中一位,开创了水墨山水画风,影响了后世的山水画创作走向。《青卞隐居图》可以说是王蒙的人生写照,有盛极一时的洒脱,也有惨淡收场的悲凉,这幅画表现了画家对宇宙的顿悟和自我升华的心路历程。

十一、唐寅《骑驴归思图》

唐寅(1470—1523)字伯虎,号六如居士、桃花庵主,江苏吴县(今苏州市吴中区与相城区)人。据称“伯虎才高,自宋李营丘、范宽、李唐、马、夏,以至胜过吴兴、王、黄数大家,靡不研解。行笔极秀润缜密而有韵度。”

他博学多能,吟诗作曲,能书善画,经历坎坷。作画摹古法今,擅长人物、山水、花鸟,是我国绘画史上杰出的大画家。他的山水画与吴派文人画是不同流派的艺术,以南宋李唐、刘松年的画法为

基础,同时又广泛吸收北宋及元代文人艺术之长,加之个人的文化修养,所以作品既有宋代院体的格调,又有文人清逸高雅的情韵。其画比之浙派,精致文雅;比之吴派,潇洒动人。而且他敢于突破程式,把宋人斧劈皴化为流畅的线画法,故能自成一格,称誉画坛。

唐寅的山水画多描写高山峻岭,也擅长画古树寒林。作品结构严谨,造型自然生动,线条流畅优美;画风清新、明快、秀润、缜密。与仇英、沈周、文征明并称为"吴门四家"。

《骑驴归思图》(见图4-11)被公认为唐寅的代表作之一,画风似院体而又不完全属于院体,这主要体现在皴法以中锋行笔的长线,而不是院体山水中常有的斧劈皴,这种新创的皴法在他的绘画作品中频繁出现,可谓独树一帜。

该画山石俊俏,山中树木林立,潺潺溪流涌入深涧,一位文人骚客骑驴一头走向深山中的茅草屋。取法用笔师李唐,刚劲有力,皴法从大斧皴的大面积转变成拉长拉细,灵活润泽,施墨浓淡兼具,既呈现出北方画派山水的立体感,又不失

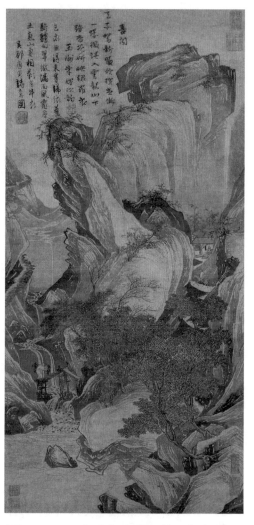

图4-11 骑驴归思图([明]唐寅)

南派山水的趣味感。画中回环往复的小路连接着危桥与茅草屋，暗示着此时唐寅的不得志。桥上有挑柴的老叟、骑驴归家的士人，体现出文人隐逸之情。

总的来说，唐寅笔法初学周臣，继而李唐，随后逐渐变革笔法，从坚如磐石的线条向娟秀的勾皴转变。《骑驴归思图》画法老成，石皴法和树枝皆用湿笔中锋和长条状皴法，娟秀缜密，泼墨自如，展现了唐寅独具的画法格调。

十二、董其昌《昼锦堂图》

董其昌（公元1555—1636年），号香光居士，华亭人，官至礼部尚书，是一位真正提倡并发展文人画思想的人物。《昼锦堂图》高41厘米，宽180厘米，绢本设色，吉林博物馆藏。该画依据宋欧阳修的《昼锦堂记》而作，描写夏秋之交的江南景色，意境宽阔，笔调清新温雅，显示其作为文人画的气质和内涵。此画也最能表明他的绘画思想——"南北宗"论。

《昼锦堂图》（图4-12）是董其昌青绿山水的代表作。画中的昼锦堂是北宋仁宗时宰相韩琦的别墅，欧阳修曾为其撰《昼锦堂记》，此记董其昌以行书录于卷后。画中坡石逶迤，林木茂盛，水面开阔，远山隐现，令人观之欲游其中。从树掩映之间，数间茅屋，临水傍山。全图无墨线勾勒，纯以颜色写出。山石先以重色勾皴，再敷赭石、石青、石绿等色，或晕染，或接染，显得浑朴醇厚而灵动，并具有整体的装饰感。树根坡间的点苔多以花青为之，显得聚散有

致,浓淡得宜。杂树的造型简朴严明,树叶的画法手法多样而真率浑成,相映成趣。纵观全图,只有少数地方用了墨色,且多是作为必不可少的色块而存在。所用颜色浓重艳丽,形成十分强烈的对比效果。其静穆、温雅及虚和淡泊的风致,为许多水墨画所不及。

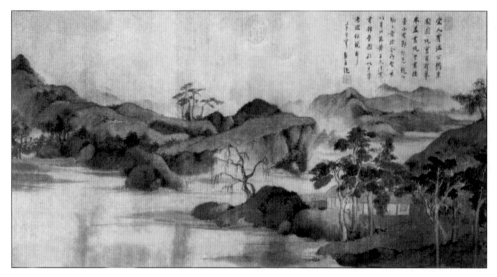

图4-12 昼锦堂图([明]董其昌)

董其昌认为"南宗"高于"北宗",其最基本的出发点是反对笔墨技法的造型能力。董其昌的实际目的是反对明代的工笔山水人物画家和被称为"浙派"的山水人物画家。因为他们的笔墨技法部还保持了具有相当水平的传统的造型能力,例如他们都能描绘有真实感的人物形象。而董其昌个人及其同流派的作家都和元四大家一样,不能画人物,而只能画"无定形"的山和树。但董其昌的反对不是从造型方面提出的,而是从风格上提出的。他们认为工笔画法的追求物象是"板""拘""匠气",青绿着色是"俗""火气",浙派的笔墨是"粗野""村气""画史纵横气"。董其昌所提倡的"笔墨神韵"用他们自己的话,是"虚和萧散",实际上是一种柔弱的趣味。

十三、石涛《搜尽奇峰打草稿》

石涛,原名朱若极。《搜尽奇峰打草稿》(见图4-13)绘制于康熙三十年末(1691年),长卷,现藏于北京故宫博物院。石涛的作品众多,这幅画可谓是精中之精,它表现出了石涛成熟的艺术风格。这幅作品是石涛晚年的力作,卷首题有"搜尽奇峰打草稿"七个字,可视为本人山水画创作的纲要。

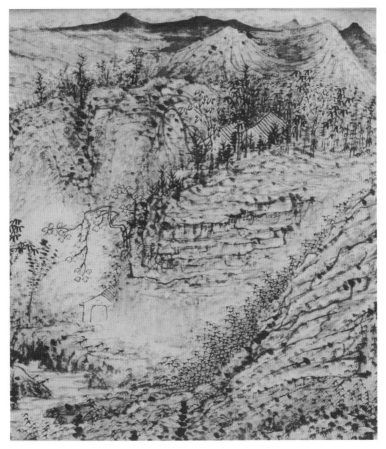

图4-13　搜尽奇峰打草稿(局部)([清]石涛)

石涛山水画的笔法、墨法和构图变化多端,神情并茂,生动活泼,画者通过笔墨抒发自身胸臆和心灵,有现实写照,然不局限于

现实场景的如实绘制,有夸张,也有升华。他在绘画中寻觅意境美,笔墨或粗或细,或光亮或阴沉,或浓烈或稀疏,或干或润,老成泼辣,信手捏来,随心所欲,已达到所追求的画面效果。石涛的山水画集以往之精华,展现了清代山水画的最高成就,可以说,这种画品是前无古人的。

《搜尽奇峰打草稿》整幅画卷气势恢宏,构图巧妙,独具一格,非胸中揽胜山川、寄存高远者不能作。前人评论此画,既看到"浓存董意淡存倪"的包括传统这一层,又留意到不守成规的另一面。此画意境高远,具有独到的构思,其笔墨又实实在在,可谓"欲识老僧真笔墨,群山万壁见精神",正是由于笔墨精法,方显得山川性灵。

在《搜尽奇峰打草稿》中,近端用湿墨淡点,缓缓点出,犹如落下的涓流,深沉而低吟;山间通过浓墨大点,穿插荷叶纹理,如同潮头,高亢而激荡;其间杂草丛生,皆以浓淡密密麻麻小点点出,应是和鸣。山坳处若隐若现的小路,也多用淡墨浅笔,道路曲折回环,远方似有涓涓溪流在流淌。山下散乱点状,犹如乱石密布,山峰整齐着点,如一峰独立。

点不是装饰,不是辅助,不是画后的苔点,而是整幅画的重要部分。万千点点,犹如夜空中的繁星,布满了整幅画,或整齐排列,或散点播撒,犹如交响乐中的五线音符,或急促或缓慢,或密集或松散,既避免了躁动不安,又增添了勃勃生机,用点点来造就渲染的效果,这是前无古人的创造,使得点与线、墨和色形成一种强烈的渲染气息,弥散在欣赏者的周围,产生出喜悦感与冲动感。《搜

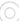

尽奇峰打草稿》是点与线完美的呈现,无愧是石涛平生出彩之作品。

总而言之,石涛在游览众多山川大河,广搜素材,体验天下各地区奇石的基础之上开展山水画创作。《搜尽奇峰打草稿》中的山川之景,处处透露出石涛的精神,反映出他的艺术修养、创作才能与人生追求,是清代不可多得的佳作。

十四、黄宾虹《黄山汤口》

《黄山汤口》(见图 4-14)是近现代画家黄宾虹的山水画巨作,全画长 171 厘米,宽 96 厘米。他通过雄浑厚重的笔调,描绘出壮丽的黄山胜景,这是黄宾虹晚年的又一力作。此画有极高的艺术收藏价值,是探究黄宾虹先生晚年绘画技法的重要作品。

《黄山汤口》展现了黄宾虹很高的格调追求。该画笔墨追求气韵且真实,似与不似,但更具神似。他将莲花

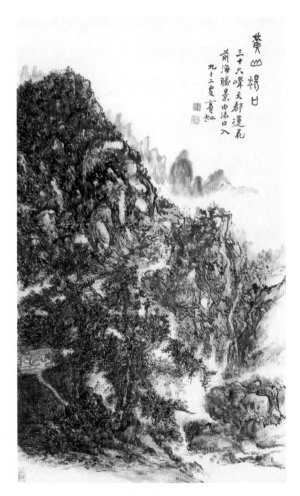

图 4-14　黄山汤口(黄宾虹)

峰、紫云峰和人字瀑等黄山盛景,通过抽象的表现手法,展现在画纸上,不拘泥于山峰石头的具体形象,从而让笔墨直接传达其神,画面不拘一格,随心所欲而又不缺法度,让人叹为观止。

《黄山汤口》高雅脱俗,不仅表现在题材和构图方面,且融入笔墨技法之中。该画作具有"书画同源,浑厚华滋"的特征。画面左下有一处藤条盘绕,藤干曲折蜿蜒,犹如巨蛇盘石,自然呼应。画家中锋运笔,自然厚重,刚柔并济,草木之形变化莫测,并融入不同的墨法。藤条、藤叶用笔流畅,转折之处圆润;同时,力透纸背,笔锋张力十足,使画面中的藤条柔软且不乏韧劲,表现了黄宾虹先生独特的墨笔功力。

用墨方面,他对积墨和破墨的应用较为突出。在《黄山汤口》下处,溪流旁的山石以点苔施法,后加入淡墨、石绿等润染溪水堤岸,后又加入焦墨,让画面水汽自然,避免呆板。

纵览整幅画面,无论是整体格调,还是笔墨技法,皆体现出黄宾虹先生晚年功力造诣高深、技法运用炉火纯青,反映出他独特的个人特点。

参考文献

［1］李公明. 书画与自然［M］. 上海：复旦大学出版社，2012.

［2］李向平. 美术鉴赏［M］. 北京：高等教育出版社，2010.

［3］王概. 芥子园画谱［M］. 长春：吉林出版集团有限责任公司，2014.

［4］巢勋. 新版芥子园画谱：山水［M］. 上海：上海书画出版社，1995.

［5］朱良志. 南画十六观［M］. 北京：北京大学出版社，2013.

［6］周汝谦. 山水画谱［M］. 北京：中国和平出版社，1991.

［7］查律. 元代山水画形态及其美学意义［M］. 北京：北京师范大学出版集团，2019.

［8］周积寅. 中国画论辑要［M］. 南京：江苏美术出版社，1985.

［9］叶朗. 美学原理［M］. 北京：北京大学出版社，2009.

［10］张彦远. 历代名画记［M］. 沈阳：辽宁教育出版社，2001.

［11］孙承泽. 庚子销夏记［M］. 上海：上海古籍出版社，1987.

［12］童中焘. 山水画［M］. 上海：上海书画出版社，1999.